透視圖技法：
基礎9堂課
＋
動筆練習49

前　言

何謂透視圖法？聽來似乎有些難懂。

如果想在紙上描繪出立體的感覺，就必須理解所謂的遠近法才行。

·位於遠方的物體看起來較小。

「這是遠近法的基本。那麼怎麼畫看起來才自然」此乃本書的主旨，並不打算以圖學理論來詳細敘述。

從斜向來看物體時，就會出現斜的線。

這種斜的線往何處去、如何描繪？將以圖解方式淺顯易懂的說明。

雖然喜歡畫畫，卻很討厭理論。

如果能讓透視圖法更貼近這些人的身邊，變得平易近人，成為自己的本事，應該能對畫畫更感興趣而享受箇中的樂趣，本書就是本著這種想法而製作。

在本書的【第一部】基本篇，介紹這種遠近法的基本概念與畫法。

而在【第二部】實踐篇，準備許多超實用的範例。只要模仿這些實例，就能學會技巧。

請各位多多加油，動筆畫畫看吧！！

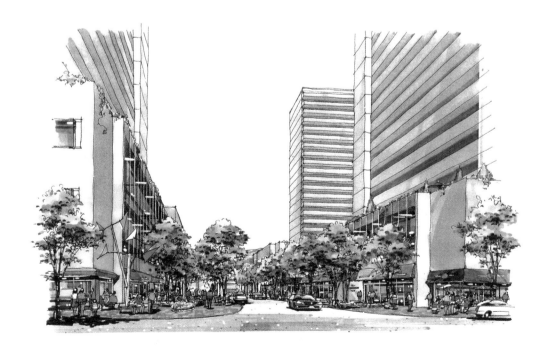

在此刊載的素描透視圖法，都是作者親手描繪而成的。

乍看之下似乎很複雜，但仔細一看就會發現都是由本書所刊載的技巧組合而成。

建議各位在挑戰本書的範例之後，不妨再將透視圖技法應用於自己的作品上畫看看。

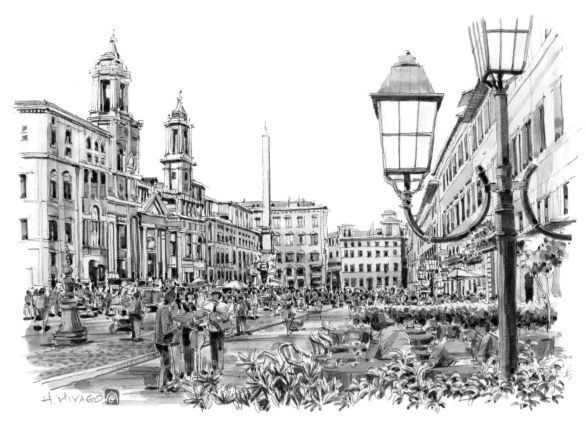

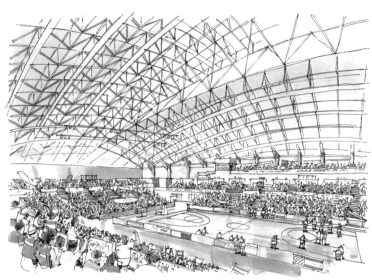

目錄

本書的使用方法

 第一部 基礎篇

基本篇是解說透視圖法的觀點,與描繪時所需的基本知識以及技巧。
書中詳細解說如何以透視線進行事先打稿的繪圖方法。
並且附錄範例,讀者可藉由臨摹描繪,體會透視圖法與實際素描的關係。

 第二部 練習篇

第二部是經由各個畫作實例來學習實際素描所需的技法,或透視線的取法。

① 觀看透視線的製作方法

② 仔細觀看範例來確認與透視線的關係。

③ 閱讀臨摹程序的注意事項

④ 利用範例,在透視線上面實際描繪。

透視線的描繪方法。
在此確認該如何畫出平衡的畫面。

製作透視線時的要點。

在透視線上畫入素描時的程序與注意事項。

介紹素描的秘訣與訣竅。

SKETCH ✏ PERSPECTIVE

EXERCISE **25**

隧道

1 製作透視圖法線

POINT

把隧道的中心畫在車道的正中央,先畫盒體的形狀。前面的樹木越要把握。

實際描繪看看

POINT

先畫隧道再畫道路。

2

這是範例。參考下頁的透視線,來描繪。

和範例同尺寸的透視線。
參照範例,描繪自己獨有的素描。

92 93

8

第一部

基礎篇

LESSONS

在基礎篇將披露透視圖法的各種基本技巧。
任何一幅插圖，只要仔細觀看，就會發現是由基本圖形組合而成。
在此學習基本圖形的畫法與透視圖法的知識。

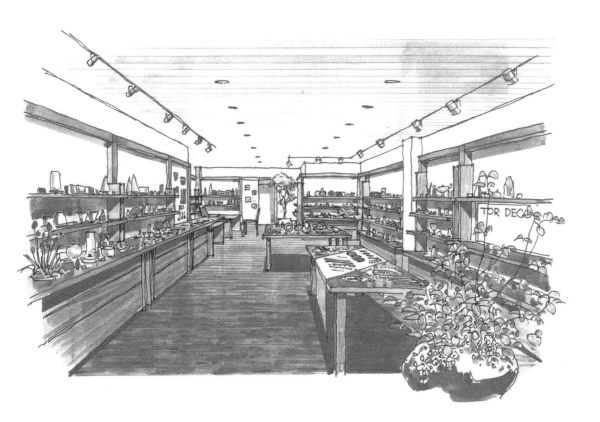

　　所謂HL，就是視線高度的地平線，HORIZONTAL·LINING的簡稱，HORIZONTAL＝水準線、水平線之意。亦即人眼的視線平行於水平線、地平線。舉例來說，不論是躺在海岸或在高樓上來看，海對面的水平線都與自己的視線平行。

　　高明的風景畫能讓人看出作畫人的視線。如果想讓畫面看起來自然，必須把自己的視線傳達給看畫的人。然而，平時我們所看到的風景幾乎沒有水平線或水準線。請注意自己視線的高度在何處。

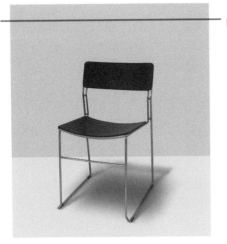

HL

坐椅子所看到的視線
因為是從比椅子高的位置來看，所以是向下俯瞰所看到的情景。

HL

從椅面的高度所看到的視線

椅面上方是向上仰望所看到的情景，椅面下方是向下俯瞰所看到的情景。

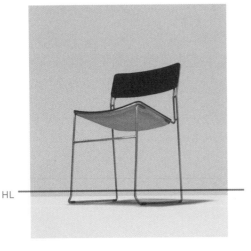

HL

從地面的高度所看到的視線

這是較低的視線，因此是向上仰望所看到的情景。

物體的位置比眼睛高度高時能看見底面,比眼睛高度低時能看見上面。

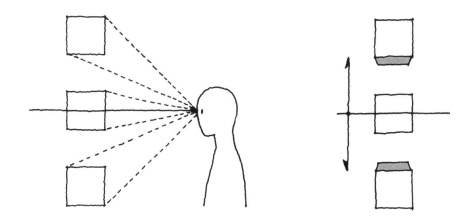

位於視線的正對面僅看到正面,位於左邊的物體能看到右側面,而位於右邊的物體能看到左側面。

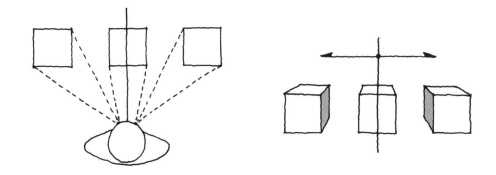

兩幅畫作均有相同的物品擺設,但左邊的畫作卻無視眼睛的高度與視線。

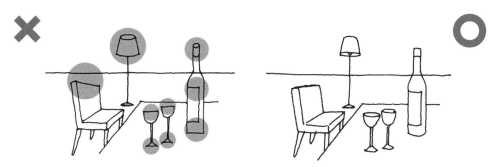

LESSON

1

何謂ＨＬ？

LESSON 02

何謂VP？

3次元的世界有水平方向（左右）‧縱深方向（前後）‧垂直方向（上下）。同一方向的線，只要是平行線就不會交會。但要在紙（2次元）上表現立體（3次元）感時，必須將不會交會的平行線畫成交會。這些平行線在遠端交會的點稱為消失點‧VP。

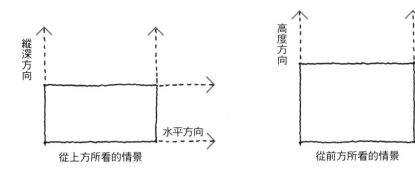

消失點的尋找方法

相同大小的物體，距離遠的看起來較小。以這種盒子來說，前面的高度與後面的高度相同，但後面的距離較遠，所以看起來較短。因此連接這2條的線會逐漸向後面縮小。再延長就剛好在HL上交會，這個點就變成消失點。

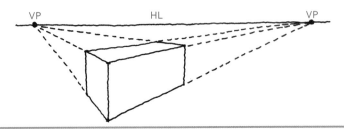

無消失點的畫

向後面應該會逐漸縮小的線，卻保持平行的狀態。這樣就不能顯出縱深感。眼睛已經習慣越遠看起來越小，因此這幅畫反而讓人產生後面變大的錯覺。

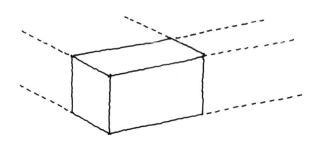

　VP是VANISHING・POINT的簡稱，VANISHING＝消失，POINT＝點之意。消失點在遠近法・透視圖法都是不可或缺的，基本上位於HL上，一個消失點稱為一消點(一點透視)，兩個稱為二消點(兩點透視)，三個稱為三消點(三點透視)。

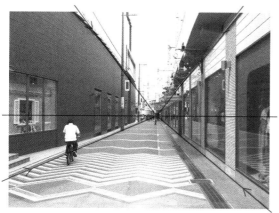

1消點 從正面來看
只有縱深方向的平行線交會。

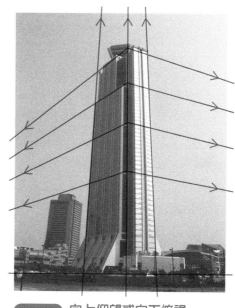

3消點 向上仰望或向下俯視
水平・縱深・垂直3個方向
所有的平行線交會。

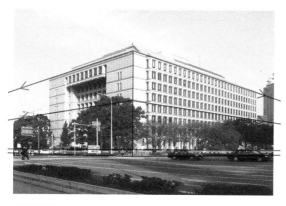

2消點 從斜向來看
水平・縱深的平行線交會。

LESSON

2

何謂VP？

13

LESSON 3

透視圖的種類

利用框架來觀看房間內部的構造。若改變框架觀察的角度，房間的景象也會有所不同。在此請記住1.2.3消點的觀看方式的差異。

1消點（1點透視）

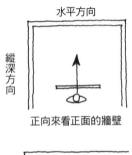

水平方向

縱深方向

正向來看正面的牆壁

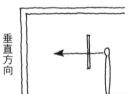

垂直方向

和框架平行的線，在透視圖也變成和框架平行的線。1消點的情形是僅在縱深方向形成距離，形成向VP傾斜的線。

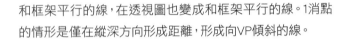

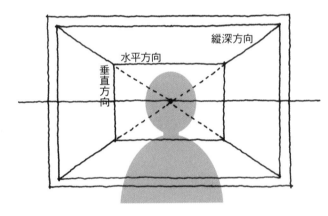

縱深方向

水平方向

垂直方向

2消點（2點透視・室內）

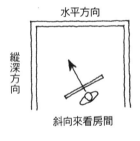

水平方向

縱深方向

斜向來看房間

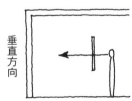

垂直方向

2消點的情形是水平方向・縱深方向都是斜向形成距離，形成向各個VP傾斜的線。僅垂直方向和框架平行。

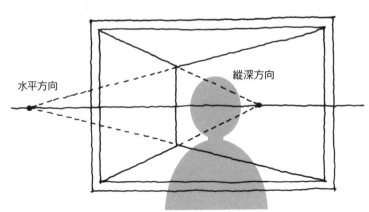

水平方向

縱深方向

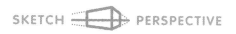
2消點（2點透視·外觀）

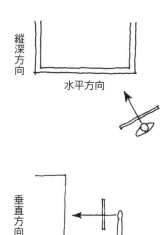

從外面來看建築物的情形也和室內一樣，在水平方向與縱深方向形成距離。水平方向接近正面，因此形成和緩的距離，VP位在遠方。反之，縱深方向的距離近，因此VP位在近處。

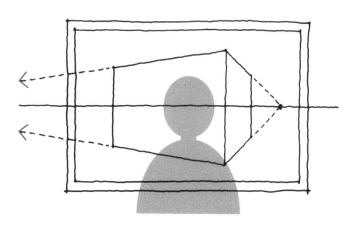

3消點（3點透視）

3消點的情形是水平方向·縱深方向·垂直方向3個方向對框架都是斜向，因此所有方向都形成距離。垂直方向的VP在視線的垂直線上。

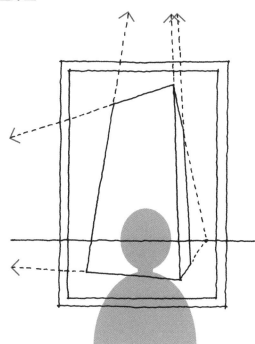

LESSON

3

透視圖的種類

15

LESSON 4
遠近感的表現

 壁面

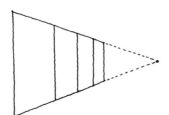

地面

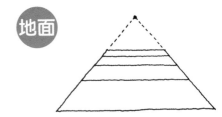

越遠，寬幅越狹窄。

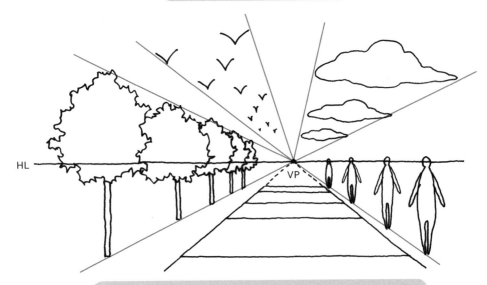

所有物體隨著遠近法，越往遠處看起來越小。

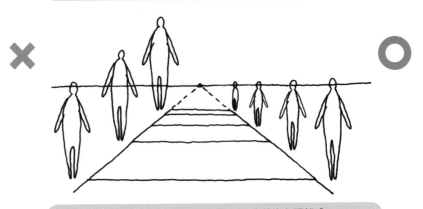

即便是遠方的物體也畫成相同大小就沒有距離感

分割法

以等間隔分割某長度的物體時,利用分割法就能符合距離做出正確的分割。因為經常會用到,所以學起來日後就很方便。

 四角的對角線交點正好位於中心,因此只要畫通過該點的垂直線就能分成2等分。

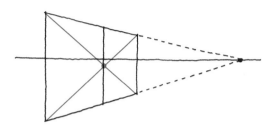

3等分 分別在2等分所形成的小四角畫對角線,和2等分時的對角線交點就變成3等分的位置。

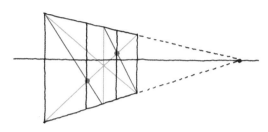

 把以2等分所形成的小四角再分成2等分。

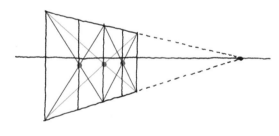

5等分 再把前面的高度以實際尺寸分成5等分連接VP。和對角線的交點就變成5等分的位置。把前面的高度等分分割時,以這種方法就能進行全部的分割。

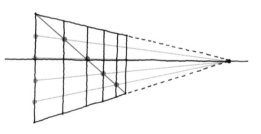

增殖法

把高度分成2等分連接VP。接著畫對角線通過縱深高度的正中央時,就能在縱深製作相同的距離。從結果來看就是相反畫2等分。

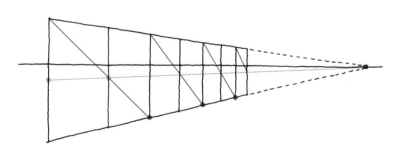

LESSON 5
描繪基本形狀

 ## 立方體（盒體）

所有物體中最基本的形狀就是立方體。因此首先要學習的就是立方體的畫法。

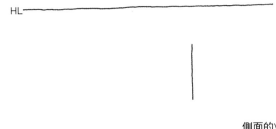

1 水平畫HL，在HL的下方垂直畫立方體最靠近我們的那條線。

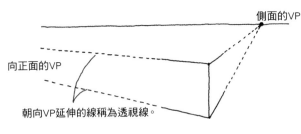

2 正面的VP位於HL上較遠的位置，側面的VP則在較近的位置。

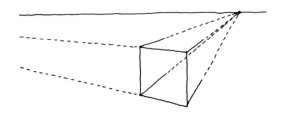

3 從正面來看，這個物體是一個正方形。雖說正方形的長、寬的長度相同，但由於需要利用寬度表現距離感，因此寬要畫得比長稍短。

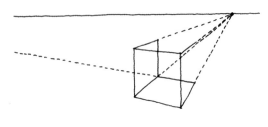

4 畫上底面、側面，看起來越來越像正方形。

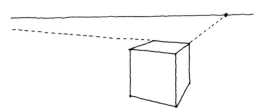

5 注意透視線來描繪上面、側面的形狀，如此一來立方體就完成了。

STEP 1 挑戰智慧方塊

首先描繪立方體,然後以分割法來分割各面。

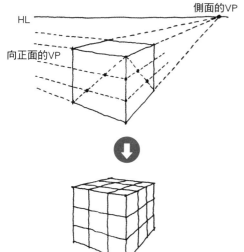

仔細觀察完成時的模樣,意識透視線來描繪。

STEP 2 挑戰骰子

以正方形來把握骰子上的點,沿著透視線來配置。

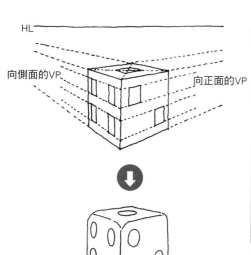

把角畫成圓弧形,骰子上的點則利用內接正方形的橢圓形來表現。

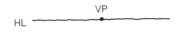

圓柱體

　　圓柱體是以盒體為基本來把握。和盒體一樣都是常見的形狀,因此雖然稍微困難,也要努力畫出來。

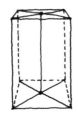

1 首先以1消點描繪以正方形為底面的盒體。在上面、底面畫對角線,找出中心軸。

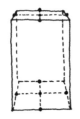

2 正方形內接圓形,因此把內接的4點標在上面與底面。

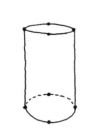

3 注意中心軸不要偏移,通過各點來描繪橢圓,就完成圓柱體。

漂亮描繪橢圓的方法

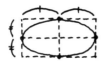

把圍繞橢圓的長方形長‧寬各分成2等分,上下‧左右對照。

橢圓的邊端不要變尖,以描繪小圓的感覺來畫邊端。

STEP 3　挑戰馬克杯

　此形狀為帶有把手的圓柱體。讓把手附在圓柱體的中心來畫透視線。別忘了也要畫出杯口與把手的厚度。

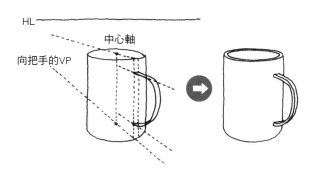

STEP 4　挑戰啤酒罐

　在此出現多個橢圓。橢圓越接近HL看起來越薄，離HL越遠看起來就越寬。商標以單純的四角形來把握，橫向變成橢圓形。

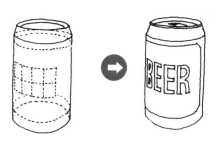

角錐體

底邊為四角形的狀態，而頂點則集中在四角正中央的1點，如此四角錘就完成了。

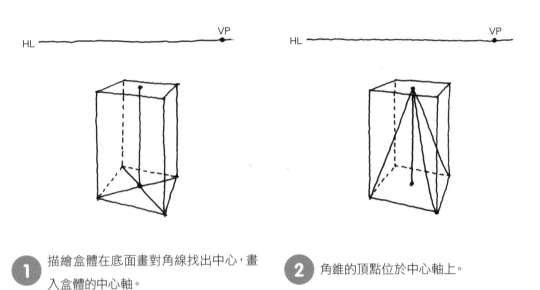

1 描繪盒體在底面畫對角線找出中心，畫入盒體的中心軸。

2 角錐的頂點位於中心軸上。

圓錐體

圓錐體是以圓柱為基本來把握。在我們的周圍其實有不少尖頂的形狀。

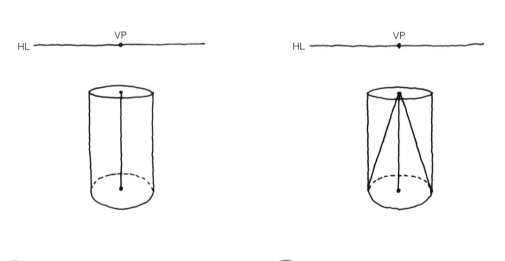

1 在圓柱體中畫入中心軸。

2 圓錐的頂點位於中心軸上。

STEP 5　挑戰玻璃杯

　描繪向下的圓錐體。注意上面與底面的中心軸不要偏移來畫橢圓。表現杯子的口和底部玻璃的厚度。

HL

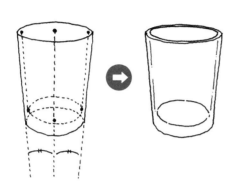

STEP 6　挑戰洋傘

　HL上方描繪圓錐，把傘骨尖端的位置畫成橢圓狀。在連接VP的線之間描畫平行的點。畫內側傘骨時要意識到，傘骨是連接著頂點的。

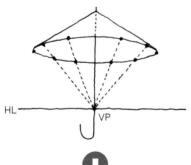

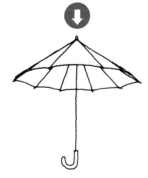

LESSON
5
描繪基本形狀

球體

所有的形體都是以立方體為基本。球體也同樣是以立方體的大小來把握,然後掌握內接於立方體中的圓來描繪。

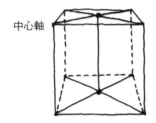

1 球體能完全收入立方體內。先畫立方體來把握上面與底面的中心,再畫中心軸。

2 上面的中心變成球的頂點,底面的中心變成著地點。描繪位於立方體正中央高度的正方形,再描繪內接的橢圓的接點。這4點與頂點‧著地點等6點就變成球體內接於立方體的點。

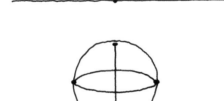

3 球體的輪廓線描繪正圓形即可,但把握立體的形狀很重要。意識頂點‧著地點或正中央橢圓的呈現方式。

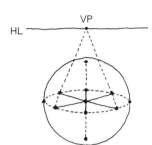

挑戰海灘球

所有球體都是曲面,因此描繪成圖案並不容易。建議練習以立體造型來把握球體。

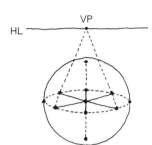

1 把球體正中央橢圓的外圍分成6等分。連接位於對角的點與點的線通過中心。

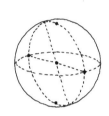

2 描繪通過位於對角的點與點的球體斷面。畫出通過頂點與著地點的漂亮橢圓

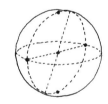

3 也描繪相反側的橢圓。

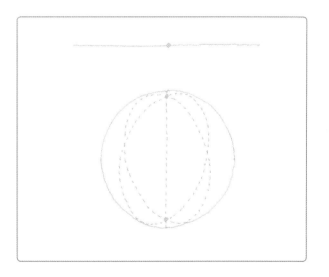

LESSON

5

描繪基本形狀

LESSON 06

描繪複雜的形體

　乍看形狀困難複雜的物體，也是組合基本形體而成。把全體分成各部份改換成基本形體來把握結構。

威士忌酒瓶（盒體・角錐體・圓柱體的組合）

　讓盒體、角錐體、圓柱體的中心軸全部一致。商標先以四角形來定位，接著在其中畫橢圓。酒瓶的角畫成圓弧形。

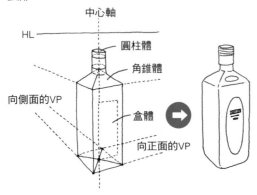

果醬瓶（複數圓柱體・圓錐體的組合）

　使所有圓柱體、圓錐體的中心軸一致。圓形的商標貼在曲面，因此產生曲面變化。把握上下左右4點的位置，描繪通過這些點的橢圓。同樣地，商標也要有曲面變化。

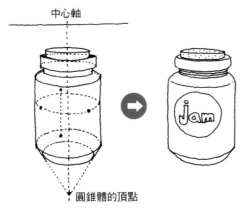

晴天娃娃（球體・圓錐體的組合）

在HL上描繪圓錐體，把球體畫在其上，並使兩者的中心軸一致。這是從下向上仰望的角度，因此能看見圓錐體的底面，球體正中央的橢圓也能看見底。注意眼睛與嘴部的位置來畫臉。

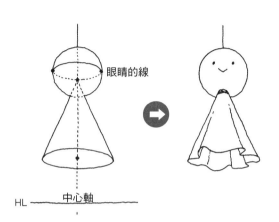

眼睛的線

中心軸

HL

沙漏（圓柱體・圓錐體的組合）

使圓柱體與圓錐體的中心軸一致，描繪上下顛倒的圓錐重疊在一起。要注意裡頭的沙子不要畫滿，要保留玻璃的厚度。描繪越往下看起來越寬的橢圓。

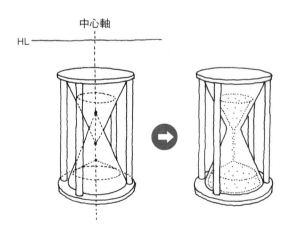

中心軸

HL

LESSON

6

描繪複雜的形體

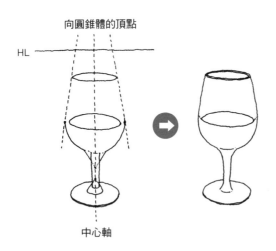
葡萄酒杯（圓錐體・半球體・圓柱體的組合）

描繪上部的圓錐體時要意識頂點，並注意中心軸不要偏移。在其下加上半球體，和杯腳部分的圓柱體連接。在杯腳的上下加上小的圓柱體，描繪柔和的曲線。

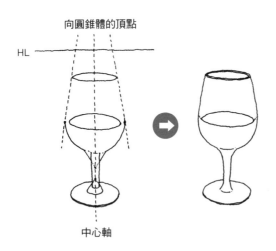

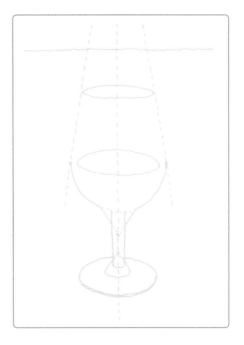

石膏體（角錐體・盒體的組合）

角錐體與盒體斜向連在一起，因此形成另外的VP。（各個物體的正面、側面都有形成VP，因此共有4個VP。）

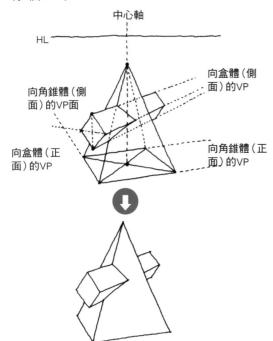

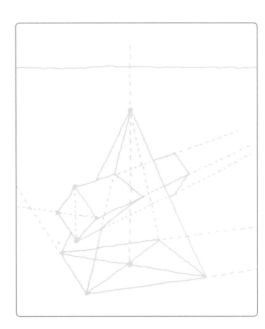

照相機（盒體·圓柱體的組合）

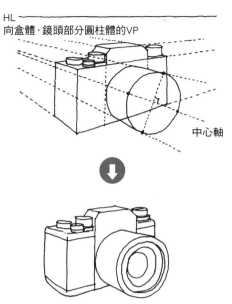

HL
向盒體·鏡頭部分圓柱體的VP

中心軸

首先描繪機身的盒體，再畫上各個圓柱體。鏡頭部分側面的圓柱體，其VP和盒體的VP方向一致。描繪與中心軸成直角的橢圓。畫鏡頭的時候需考量到具有縱深感的厚度。

灑水壺（圓錐體·圓柱體的組合）

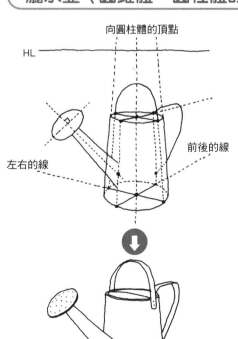

向圓柱體的頂點

HL

左右的線

前後的線

在本體的圓錐體畫上前後左右的方向。在前後的線上畫注水口與把手。上方的提把則是連接左右線畫成拱形。

LESSON

6

描繪複雜的形體

LESSON 7

陰影的說明

前一章學習如何利用透視圖來描繪形狀,以呈現形狀的立體感。本章則學習在形狀加上「陰影」來顯得更立體的方法。

「陰影」有2種,物體本身形成的陰影是「陰」,被物體遮住在地面等形成的陰影則是「影」。雖然都稱為陰影,但作用完全不同,因此必須正確理解。

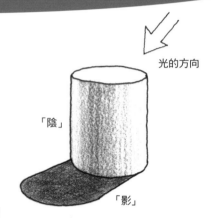

光的方向

「陰」

「影」

「陰」的作用(立體感・遠近感・質感)

陰依光照之處、光照不太到之處,所呈現的暗也有所不同。1個形體有色階(濃淡),因此把「陰」稱為GRADATION。

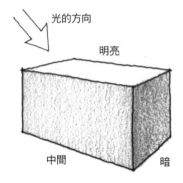

光的方向

明亮

中間　　暗

1 立體感的表現

以加上陰來表現物體的立體感。面向光的面明亮,背光面則陰暗。

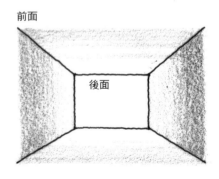

前面

後面

2 遠近感的表現

前面畫濃,越往後面越淡來形成濃淡就能顯出距離感。反之,前面畫淡,後面畫濃也行。

軟質　　硬質

3 質感的表現

左側顏色逐漸變化,因此質感就如同墊子般柔軟,右側為形成對比,看起來就呈現亮晶晶的堅硬質感。

基本形體的陰的畫法

盒體

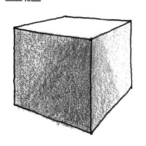

光的方向

利用面分割的方法·來變化顏色

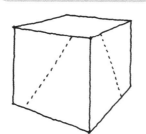

盒體能看到的面有3面,因此基本上是塗3個顏色。把正面與側面的前方畫濃來表現遠近感。

圓柱體

光的方向

利用面分割的方法·來變化顏色

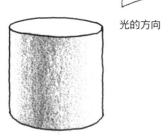

圓柱體是把曲面縱向分割來製作顏色變化。以相同寬幅來分割面,邊端看起來較薄。實際上有無數顏色,但首先分割成5～7面,在1個面塗1個顏色來形成濃淡。

圓錐體

利用面分割的方法·來變化顏色

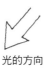
光的方向

圓錐體和圓柱體很相似,但變成以圓錐體的頂點為中心做縱向分割。因此濃淡變化與圓柱相同。

球體

光的方向

利用面分割的方法·來變化顏色

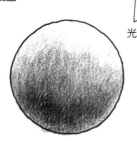

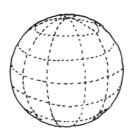

球體是變化最多的形狀。以組合縱向分割與橫向分割2個方向來把握面。縱向越往下面越暗,橫向則是位於背光處的那側會變暗。

LESSON

7

陰影的說明

「影」的作用（物體的位置・光的強度・光的角度）

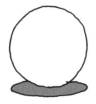

1 物體的位置

即使在同一場所畫球體，球體的位置也會依影的位置而改變。左側看起來像著地在地面，但右側則看起來像懸浮在空中。

2 光的強度

晴天時影看起來很明顯，陰天時影則變得模模糊糊。影畫深看起來就像照到強光，畫淡看起來就像照到弱光。

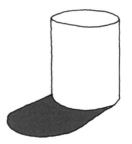 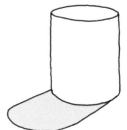

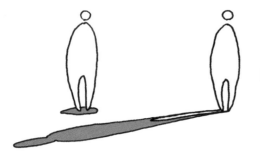

3 光的角度

白天的太陽在高的位置，因此影在正下方變成短影，傍晚的太陽在低的位置，因此影會變長。

光的角度與影的長度

光源位於高的角度時影就變短，位於低的角度時影就變長。45度照射時，物體的高度與影的長度一樣。

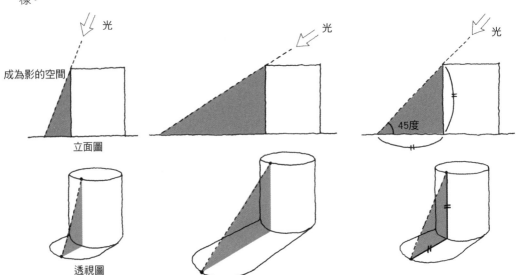

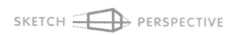
基本形體的影的出現方式

盒體

光

在地上出現影的
形狀

45度

平面圖

光

成為影的空間

立面圖

這是光線以45度的角度分別照射平面、立體的盒體，所呈現出的影子狀態。在平面，形成影子的那面是以45度平行移動。以透視圖法來看時，前面變寬廣，向後則往VP延伸。

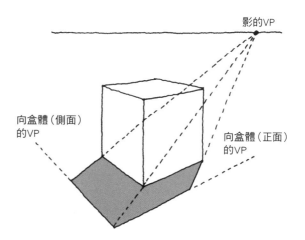

影的VP

向盒體（側面）的VP

向盒體（正面）的VP

圓柱體

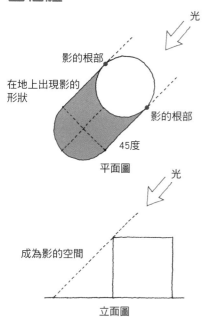

光

影的根部

在地上出現影的
形狀

影的根部

45度

平面圖

光

成為影的空間

立面圖

在平面，背光側的半圓是以45度平行移動。以透視圖法來看時，影的直線部份與中心軸是向VP延伸。把握影的根部在圓柱體底面的位置。

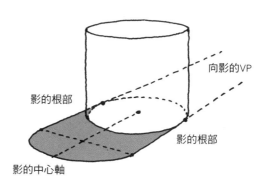

向影的VP

影的根部

影的根部

影的中心軸

33

圓錐體

在背光側出現三角形的影子。立面比圓柱體更傾斜,因此形成影的面積變少。影的長度和圓錐的高度相同。

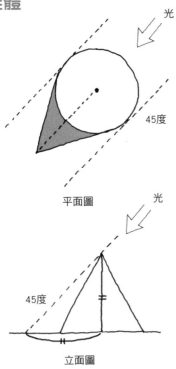

光

45度

平面圖

光

45度

立面圖

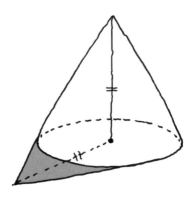

球體

在背光側會出現半球的影子。在平面圖是球體,因此橢圓形的影是以45度的角度出現。思考球體的著地點來把握影的根部在何處出現。

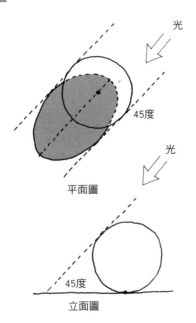

光

45度

平面圖

光

45度

立面圖

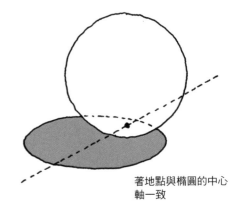

著地點與橢圓的中心軸一致

34

葡萄酒瓶（圓柱體·圓錐體的組合）

組合形狀的情形，是從接觸地面之處依序思考影子的出現方式。首先描繪接觸地面的圓柱體的影，其次在圓柱體的中心軸上加上圓錐體的影。最後在瓶口部分加上細圓柱體的影就完成。

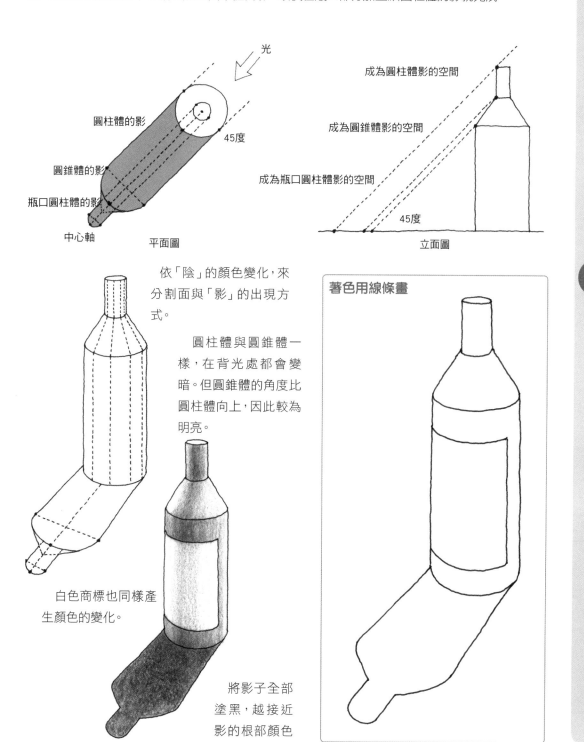

光

圓柱體的影

45度

圓錐體的影

瓶口圓柱體的影

中心軸　　　　平面圖

成為圓柱體影的空間

成為圓錐體影的空間

成為瓶口圓柱體影的空間

45度

立面圖

依「陰」的顏色變化，來分割面與「影」的出現方式。

圓柱體與圓錐體一樣，在背光處都會變暗。但圓錐體的角度比圓柱體向上，因此較為明亮。

白色商標也同樣產生顏色的變化。

將影子全部塗黑，越接近影的根部顏色越深。

著色用線條畫

LESSON

7

陰影的說明

35

LESSON 8
人的描繪方法

身體的比例

描繪人物時最重要的是比例。成人約7～8頭身看起來比例最好,而孩童(6歲兒)則是5頭身。越年幼頭對身體的比例越大。把握身體各部位之間的關係與位置。

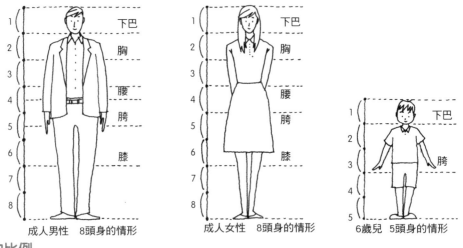

成人男性　8頭身的情形

成人女性　8頭身的情形

6歲兒　5頭身的情形

臉的比例

成人的眼睛大致位在頭部正中央的高度,耳、眼大致在同一高度。想要畫孩童時,只要把眉毛畫在臉的正中央,看起來就會比較稚氣。

超實用的身體比率

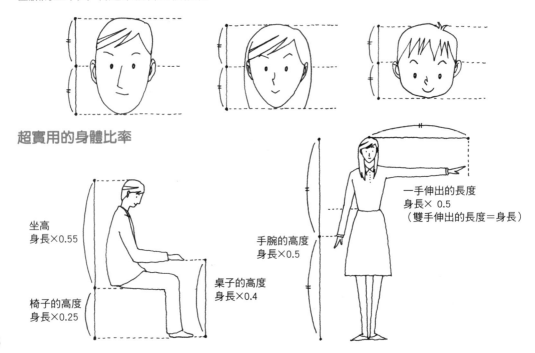

坐高
身長×0.55

椅子的高度
身長×0.25

桌子的高度
身長×0.4

手腕的高度
身長×0.5

一手伸出的長度
身長×0.5
(雙手伸出的長度＝身長)

符合距離的人物描繪方法

以人的視線所看的情形

人眼睛的高度（視線、EYELEVEL），同樣身高的人眼睛的高度都在HL上。不管站在哪裡，從地面到HL都是眼睛的高度。

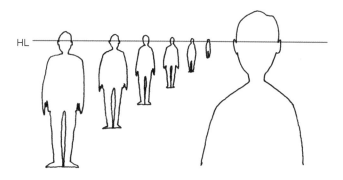

從低的角度與高的角度來觀察的情形

將連接前、後方人物的著地點所形成的線延伸，與HL交接製作VP。頭部也在連接VP的線上描繪，就能畫出符合距離的人物高度。

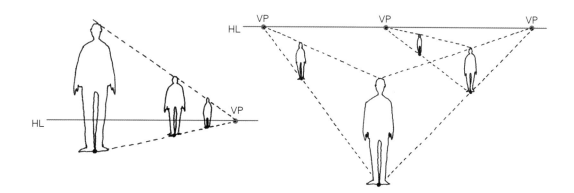

如何符合距離來描繪各種高度？

從地面到HL的高度在任何距離都一樣。假定人眼的高度是1.5M時，1M是從地面到HL3分之2的高度，1.5M是剛好到HL，3M是從地面到HL2倍的高度。同樣地，變成3、4倍時，就能畫出符合4.5M與6M的高度。

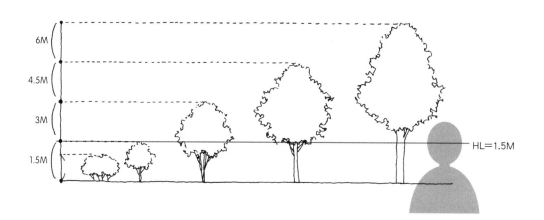

高明描繪的重點

透視線的製作方法

水平方向的透視線

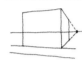

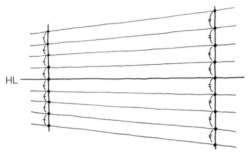

2消點用（稍鬆）
靠正面的角度或正面的
寬幅較窄時

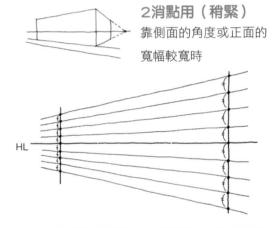

2消點用（稍緊）
靠側面的角度或正面的
寬幅較寬時

HL

HL

以HL為基準，上下以等間隔標上點，後方點與點之間的間隔，比前方稍窄。連接前面的點與後面的點，就完成透視線。

後方點與點的間隔，比正面所取的角度(參考左邊)更狹窄。就變成強調正面縱深的角度。

高度方向的透視線

3消點用（俯視）
向下看的角度

中心軸

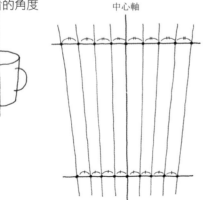

3消點用（仰望）
向上看高樓等高聳的物體之角度

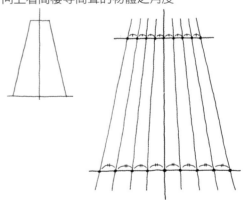

在上下畫水平線，以中心軸為基準在左右以等間隔標上點。下方的距離稍遠的，因此取的間隔也比上方的間隔稍窄。

上方的距離較遠，因此取的間隔比下方的間隔稍窄。

墨線的畫法

線的畫法　徒手畫直線時，畫出來的線一定是搖搖晃晃。即使如此，只要大體上不脫離直線的範圍即可。

大幅彎曲看起來像曲線就不好。

長線的畫法　一口氣畫好一條長線很難，因此畫到一半時可以先暫停。接續再畫時，稍微留下一點空隙就能漂亮完成。

稍微留下空隙。　線條重疊看起來就不漂亮。

角的畫法　描繪房間的邊端或桌角等地方時，可把線交叉來畫。

把3條線交叉。　留下空隙會顯得就不俐落。

LESSON **9** 高明描繪的重點

39

筆觸的種類

　　若以千篇一律的線來描繪,畫面會顯得呆板。尤其是草木等自然物形狀複雜,因此必須以各種筆觸來表現。在此練習各種筆觸,以便能自由自在運筆。

單線(普通的線)

雙線(接縫‧厚薄度等)

波線(凹凹凸凸)

單點劃線(弱線)

點線(地毯‧草皮等)

草木的筆觸

臨摹描繪

另一種遠近法

遠近法是在繪畫中用來表現距離感的方法。本書解說的遠近法，是以所謂的線遠近法為主。這是依據人觀看某一點的視線來描繪，從人眼所看到的狀況把位於遠方的物體畫小，把位於近處的物體畫大的方法。也稱為透視圖法、投射圖法。

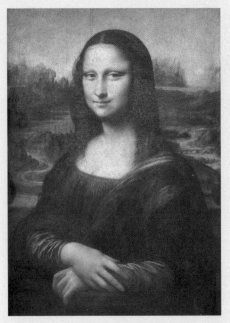

遠近法除了線遠近法之外，其他還有許多方法。其中最有名的是空氣遠近法。

顧名思義，空氣遠近法就是利用空氣存在感的遠近法。把前面的物體清晰呈現，把位於遠方的物體畫得矇矓的方法。此外，遠方的風景因光的屈折，所以和近處的風景相比看起來帶有藍色。空氣遠近法也採用這種顏色的差異。

達文西的名畫蒙娜麗莎的微笑，背景就是採用這種空氣遠近法來描繪。

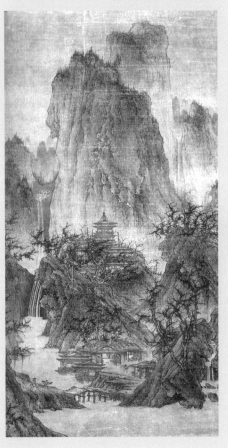

其他還有幾種表現遠近的手法。
・把遠方的物體畫在畫面的上方，把近處的物體畫在畫面的下方的「上下法」。
・把遠方的物體畫小，把近處的物體畫大的方法「遠小近大法」。
・把遠方的物體簡化描繪，來表現看不清楚的遠距離「消失遠近法」。

東方的山水畫，就是以採用這些手法來表現遠近感而聞名。

練習篇
EXERCISES

在練習篇將實際描繪各種畫作範例，以便了解透視圖法的架構。
在各範例上備有需要的透視線，因此仔細觀察位於上方的範本，
臨摹描繪，就自然能了解透視線與實際畫作的關係。

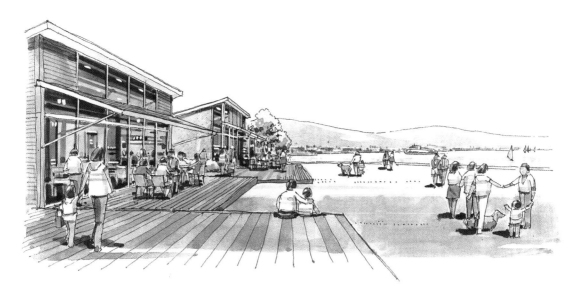

EXERCISE 01
鋪地材料

1 製作透視線（2消點）

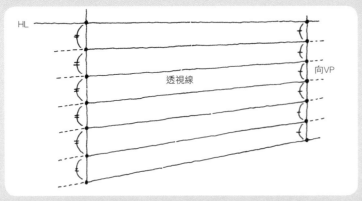

HL

透視線

向VP

水平方向的VP超出畫面時，事先畫出向VP延伸的透視線。首先從地面（GL＝地平線）到HL畫垂直線，以適當數目等間隔分割。同樣地，也從遠方的地面到HL畫垂直線，以相同數目分割。連接各點就完成向遠方VP延伸的漂亮透視線。

POINT

▶在方格紙上描繪就能利用方格，不需尺也能簡單製作透視線。水平·垂直的線都不會畫歪，因此建議把方格紙當作底稿。

2 範例

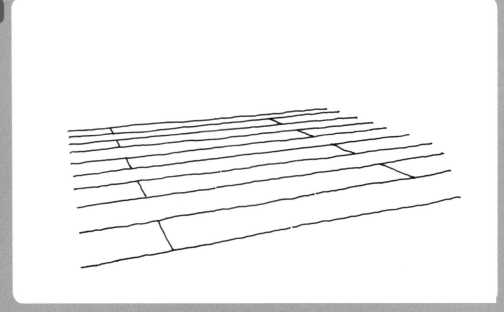

實際描繪看看

沿著透視線來描繪地板的接縫。越向後面,地板的寬幅越窄。縱深方向的接縫,其VP設定在畫面中的HL上,將接縫沿著向VP延伸的透視線,以畫一格跳一格的方式描繪。

臨摹的順序

POINT

▶如果徒手來畫臨摹線,雖然無法像用尺畫出漂亮的直線,但搖晃起伏的線也不要緊,只要線別大幅彎曲,盡量維持直線即可。

○ ━━━━━
✕ ━━━━━

▶畫長線時,畫到一半可停下來。接續時稍微留下空隙來畫。線重疊看起來會不乾淨。

○ ━━━━━
✕ ━━━━━

EXERCISE

1

鋪地材料

依據透視線仔細觀看範例來描繪。

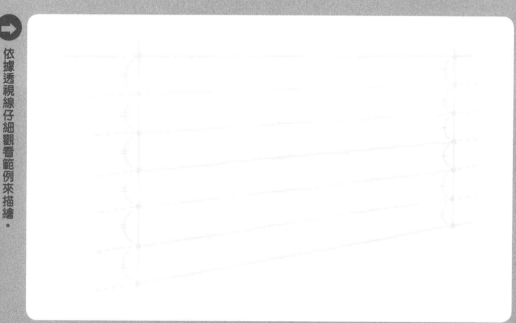

EXERCISE 2
木質地板

1 製作透視線（1消點）

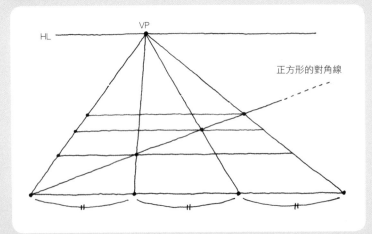

把最前面的水平線分成3等分，連接縱深方向的VP。在正方形中畫上對角線，將對角線與縱深方向的線的交點畫成水平線，就完成9分割的正方形。

POINT

▶1消點
參照14頁
▶正方形對角線的求法
從離VP遠方的邊端垂直向上，在HL上標出點。其次在該點1.5倍的位置取出測點。測點與遠方的邊端連接的線就變成正方形的對角線。

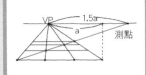

2 範例

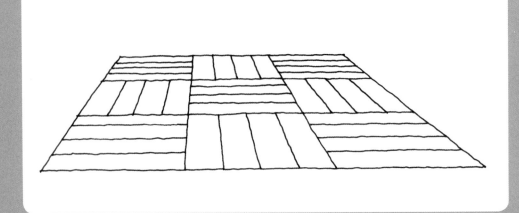

實際描繪看看

　　每隔1片使縱橫交互排列。水平方向的線全都水平，縱深方向的線要向VP描繪，注意不要畫歪。

臨摹的順序

首先從外側的大正方形畫起。水平方向是水平，縱深方向則向VP描繪，注意不要畫歪。

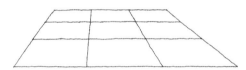

畫內側的正方形，最後畫木板的接縫。

POINT

▶木板4分割的方法
縱深方向的分割是將前面分成4等分，向VP連接。水平方向的分割是畫正方形的對角線，利用對角線與縱深方向線的交點分別畫出水平線。

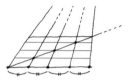

▶因為越往後面線的密度越多，故有時會變成漆黑一片。此時把線畫細或是減少線的數目就能避免糊在一起。

EXERCISE

2

木質地板

依據透視線仔細觀看範例來描繪。

EXERCISE **3**
亂石板

1 製作透視線（2消點）

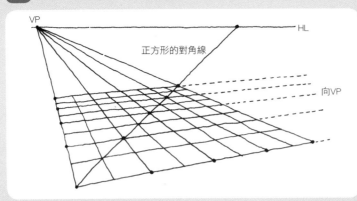

描繪在視覺上看起來像正方形的大正方形，在其中分割出小正方形的格子。首先畫對角線。把在右圖求出的透視線上的點和VP連接，利用透視線與對角線的交點，向水平方向畫透視線，就能把縱橫4分割。然後在各個正方形之中以目測畫縱橫2分割的線，就能把大的正方形縱橫分成8等分。

POINT

▶ 2消點　參照14、15頁
▶ 分割法　參照17頁
▶ 透視線4等分的方法
從A點畫垂直線，取和HL的交點（CP）。其次畫連接CP和B點的線，把從A點畫水平線的交點做為C點。將A點與C點之間分成4等份，將等分點全部向CP連接，等分線和透視線的交點，可形成帶有透視的四個等分。

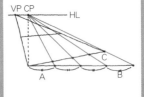

2 範例

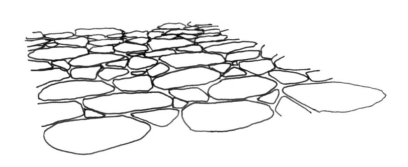

實際描繪看看

首先從大塊石板開始隨意畫起，其次在空隙處填入小塊石板。
大塊石板是橫向排列，以2～3個的大小來畫。

臨摹的順序

首先從前面開始隨意畫大塊石板。

在空隙處填入小塊石板。

▶越往後面石板的形狀看起來越小。而且接縫也是越遠越看不清楚。

前面的接縫用雙線畫出空隙

後面的接縫不要留空，
用單一條線描繪即可

EXERCISE

3

亂石板

 依據透視線仔細觀看範例來描繪。

圓板

1 製作透視線（2消點）

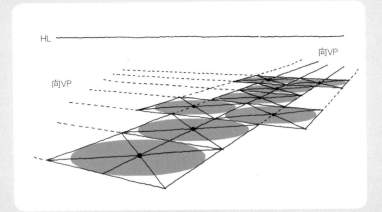

這是排列圓，因此首先把圓板畫成正方形的形狀。從前面的正方形以增殖法增加正方形。把第3個正方形橫向各加一半，就能形成橫向排列的2個正方形。在正方形之中畫對角線來找出中心點，以便畫出橢圓。之後在各正方形之中畫橢圓就完成。

POINT

▶2消點　　參照14、15頁
▶增殖法　　參照17頁

▶橢圓的畫法
畫出通過內接正方形的點，使橢圓的中心來到正方形的中心。因為是2消點，所以正方形看起來會傾斜，但橢圓不會傾斜，通常看起來很工整。

▶漂亮描繪橢圓的方法
參照20頁

2 範例

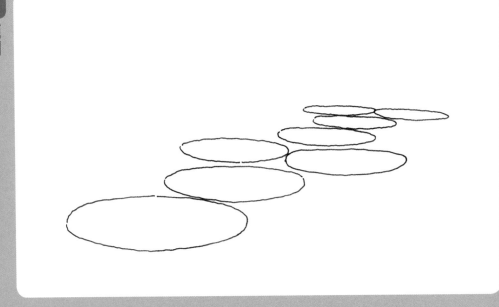

實際描繪看看

　　橢圓的曲線很難畫，因此不要一口氣畫完，可在畫到一半時中斷來慢慢畫。越往後面越薄，因此注意邊端不要變尖。雖然橢圓是斜向排列，但每1個橢圓都要畫得工整。

臨摹的順序

從前面的橢圓畫起。

再畫後面的橢圓。

POINT

▶橢圓全都是曲線，因此不容易一口氣畫好，可在畫到一半時中斷來慢慢畫。依序把紙張旋轉到好畫的方向描繪，就能畫出漂亮的曲線。

EXERCISE

4

圓板

依據透視線仔細觀看範例來描繪。

EXERCISE **5**

磚牆

1 製作透視線（2消點）

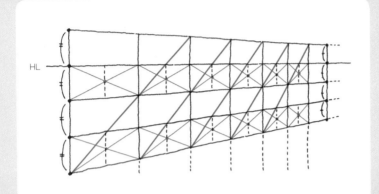

HL在磚牆之中。透視線在HL上方是向右下降，而在HL下方是向右上升的，請注意。首先描繪水平方向的透視線，磚的橫寬使用增殖法來增加。由於磚牆是每隔1段相互交錯來堆積（砌磚），因此在一半的地方畫線，來表示交錯點。

❶以HL為基準使上下的比率相同來畫前面與後面的垂直線。

❷把HL下方分成3等分畫入透視線。

❸磚的寬幅以增殖法來增加。（參照11頁）

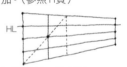

▶增殖法・分割法
參照17頁

2 範例

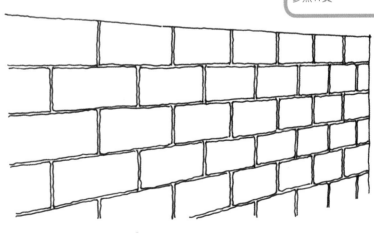

實際描繪看看

磚與磚之間有細的接縫，因此用雙線來畫。線畫歪或重疊看起來會顯得不整齊俐落，畫雙線時必須慎重。意識透視線來增加段數，使牆能延續到下方。

▶單線

▶雙線

⬤ 2條平行

✖ 線的角度改變

✖ 線交叉

臨摹的順序

從最上段的磚畫起。

⬇

依序畫下方的磚。

依據透視線仔細觀看範例來描繪。

EXERCISE

5

磚牆

EXERCISE 6

鐵欄杆

1 製作透視線（2消點）

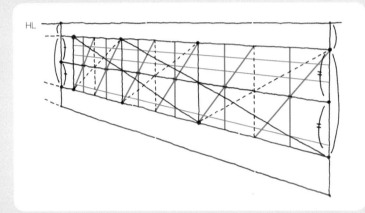

在HL下方所有水平方向的透視線都是向左上升，越往後面，欄杆的寬幅看起來越窄，因此最重要的是能正確分割複雜欄杆的細部。利用分割法來分割縱格或曲線的部份，整齊描繪圓弧上端或下端的透視線。

POINT

❶ 描繪欄杆上下的透視線。依據HL到上端，以及上端到下端的比率畫入前面與後面的垂直線。

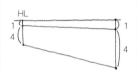

❷ 取1個份的欄杆寬度再以增殖法來增加2個。

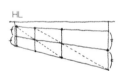

❸ 畫入欄杆細部所需的透視線。之後就在下方加上磚的基座。

2 範例

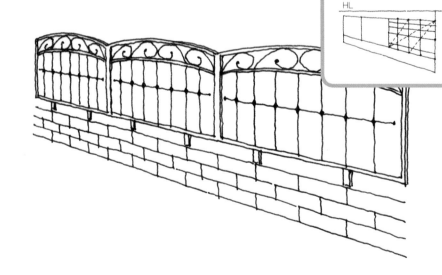

實際描繪看看

欄杆細的部份用單線來畫,粗的部份用雙線來畫。畫圓弧時線容易畫歪,因此建議把書本移動到好畫的角度來畫。

臨摹的順序

從前面的欄杆畫起。

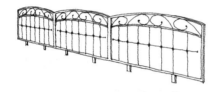

畫後面的欄杆,最後畫磚。

依據透視線仔細觀看範例來描繪。

POINT

▶圓弧的雙線

○ 2條平行

✖ 注意寬幅不要改變。

EXERCISE

6

鐵欄杆

1 描繪高度與枝勢

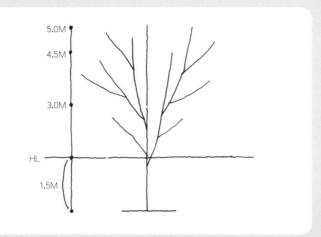

▶枝是以和緩的曲線向中心來描繪。

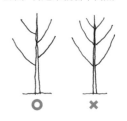

▶枝的根部如果從同一處分出，看起來就會不自然。

首先測量距地面的高度。把人站立時眼睛的高度設定為1.5M，因此從地面到HL就是1.5M，在HL上方取加倍的長度變成3.0M的高度，取3倍就能取4.5M的高度。5.0M的情形，只要加上1.5M的3分之1（0.5M）的長度即可。

2 範例

56

實際描繪看看

樹幹的根部粗,樹枝尖變細。把樹幹畫稍粗,樹枝用雙線、枝尖用單線來畫。枝尖的分枝變多。

▶枝尖越來越細

臨摹的順序

從接近地面的樹幹來描繪
主要的樹枝。

加上細的樹枝。

EXERCISE

7

樹(枝)

依據透視線仔細觀看範例來描繪。

EXERCISE 8

樹(葉)

1 描繪高度與樹形

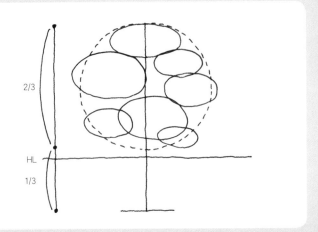

在樹上半部的3分之2左右畫葉子。首先畫大的圓,然後在其中把葉塊分成數個來描繪。大小或位置隨意配置是描繪的祕訣。

POINT

▶描繪樹形時,注意不要向右或向左傾斜。即使樹幹傾斜,但只要全體保持平衡即可。

✕ 向右傾斜

◯ 樹幹雖然向右傾斜,但葉子向左就能保持平衡。

2 範例

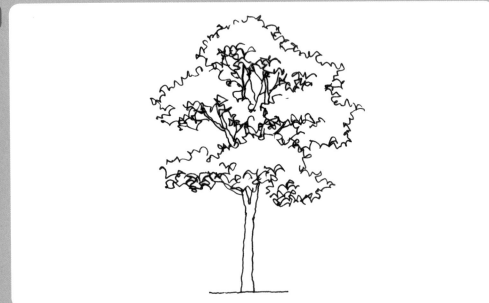

實際描繪看看

使用葉的筆觸來描繪。雖然只是描邊,但在葉塊的下方多加一些筆觸來表現陰影就能顯出立體感。不過要適度不能加太多,以免變成黑色的樹。

臨摹的順序

葉分成塊狀來描繪。　　　把葉全部畫好再畫幹與枝。

POINT

▶葉的筆觸

描邊時不要整齊臨摹描繪底稿時所畫的線,讓形狀隨意產生變化才自然。

EXERCISE

8

樹(葉)

依據透視線仔細觀看範例來描繪。

樹①

1 描繪高度與樹形

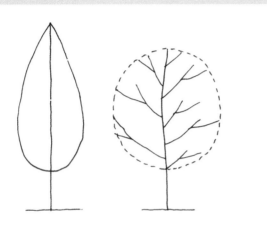

POINT

▶取概要的形狀與大小為目的。不必太拘泥於細部的形狀。

2 範例

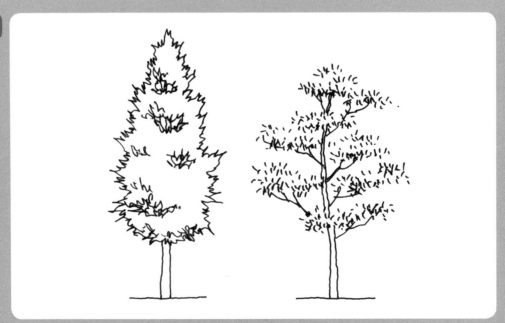

實際描繪看看

POINT

▶把握各式各樣樹葉的生長方式,或形狀的特徵來描繪。

向上生長的葉子

小的葉子以放射狀從枝長出。

臨摹的順序

從外形畫起

從上方的葉先畫起

畫葉的空隙,最後畫幹與枝。

把葉全部畫好再畫幹與枝。

依據透視線仔細觀看範例來描繪。

EXERCISE 10

樹②

1 描繪高度與樹形

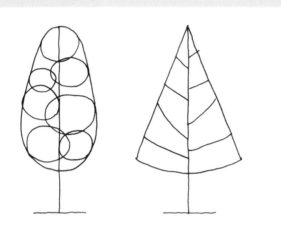

POINT

▶以大的塊狀來把握樹形，概要把握枝或葉的方向性，在臨摹時就容易描繪。

2 範例

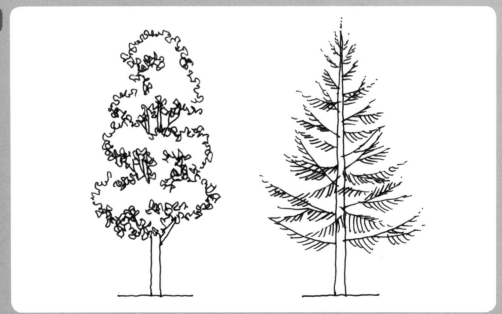

實際描繪看看

把握各式各樣葉的特徵。

▶把握葉的特徵。

帶圓弧形的葉。

尖端細尖的葉及其方向性。

臨摹的順序

EXERCISE

10

樹②

依據透視線仔細觀看範例來描繪。

EXERCISE 11
樹(針葉樹)①

1 描繪高度與樹形

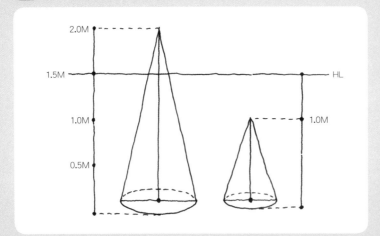

從地面到HL是1.5M，因此2.0M是加上3分之1（0.5M）的長度。

1.0M是到HL3分之2的長度。

POINT

▶圓錐體不必畫得太正確，但必須意識基本的畫法。

▶圓錐體的畫法
參照22頁

2 範例

實際描繪看看

增加筆觸使背光面變暗以顯出立體感。

POINT

▶從中心呈放射狀來畫筆觸。

葉的筆觸

臨摹的順序

從外形畫起。

最後在裡面畫上筆觸。

EXERCISE

11

樹（針葉樹）①

依據透視線仔細觀看範例來描繪。

EXERCISE 12

樹(針葉樹)②

1 描繪高度與樹形

▶考慮支撐葉塊的樹幹的平衡,小心變得不穩定。

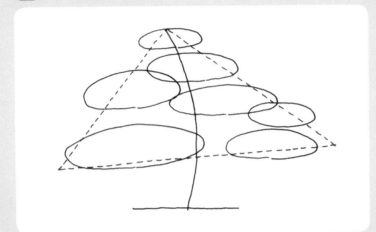

以三角形描繪全體的樹形,在其中任意畫入葉塊。

2 範例

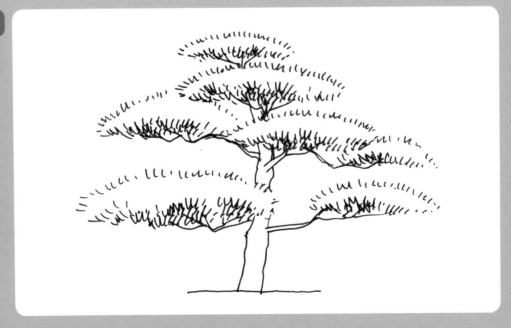

實際描繪看看

先從葉開始描繪。在下方多加一些筆觸來表現陰暗面。在空隙間畫樹枝。

POINT

▶葉的筆觸是從葉塊的中心呈放射狀來描繪

臨摹的順序

從前面的葉塊畫起。

畫好全部葉塊
再畫幹與枝。

EXERCISE

12

樹（針葉樹）②

依據透視線仔細觀看範例來描繪。

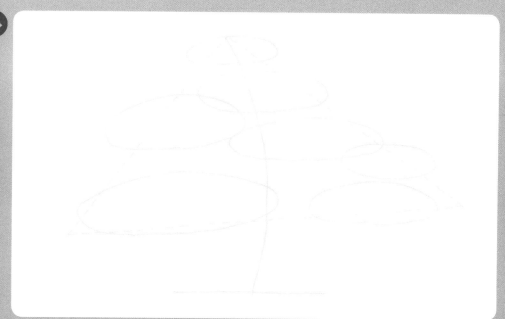

67

EXERCISE 13
符合距離的樹

1 描繪高度與樹形

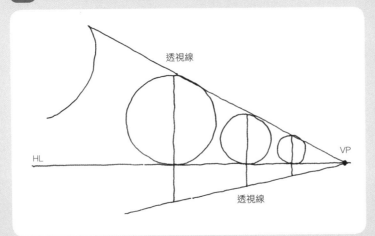

透視線

VP

HL

透視線

樹都是同樣高度時，就能在同一透視線上排列。打底稿時不要管遠近，把握簡略的形狀即可。

2 範例

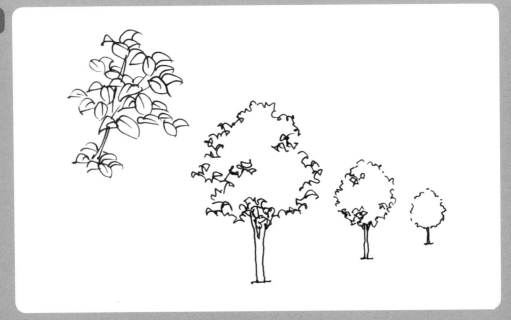

實際描繪看看

最近的樹只有枝畫入畫面。因為就在自己的眼前,故要一片一片樹葉仔細描繪。越往後面,筆觸與形狀越單純。

臨摹的順序

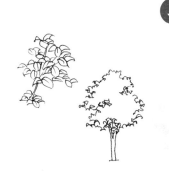

從最前面的樹畫起。

依序描繪後面的樹。

POINT

▶葉的筆觸
越往遠方,筆觸越簡單。

EXERCISE

13

符合距離的樹

依據透視線仔細觀看範例來描繪。

EXERCISE

14

山

1 描繪稜線

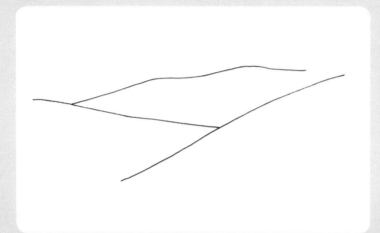

簡單把握山的稜線,描繪和緩的曲線。

2 範例

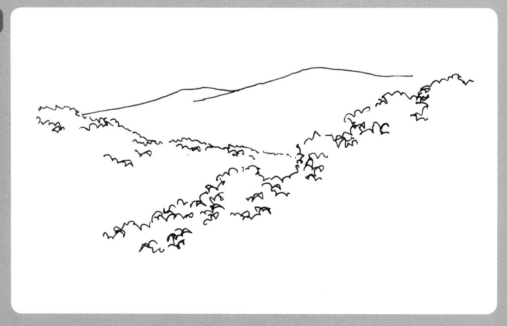

實際描繪看看

近處的山似乎能看出1棵1棵的樹,因此變成凹凹凸凸的樣子。而越往後面看起來會越整齊。

POINT

▶越往遠方,線越簡單。

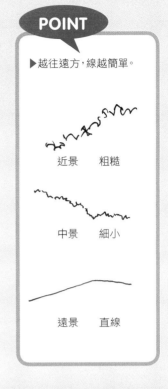

近景　粗糙

中景　細小

遠景　直線

臨摹的順序

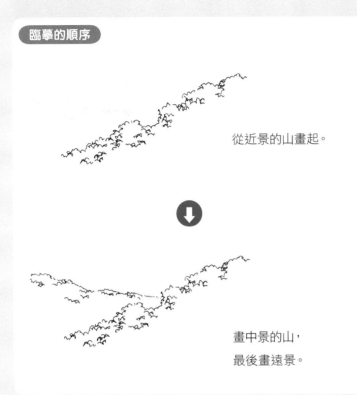

從近景的山畫起。

畫中景的山,

最後畫遠景。

EXERCISE

14

三

依據透視線仔細觀看範例來描繪。

SKETCH ⬡ PERSPECTIVE

EXERCISE **15**

車①

1 車（轎車）的比例

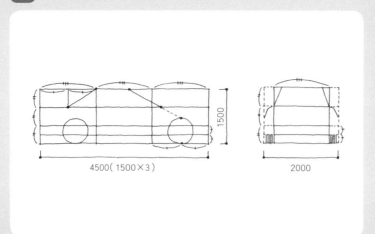

4500（1500×3）　　　　2000

POINT

▶打稿的順序

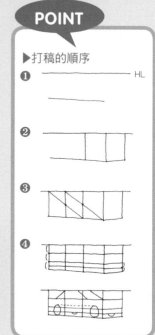

❶ ———————————— HL

❷

❸

❹

雖然經常看到車子，但要畫時卻感到形狀複雜難以下筆。首先了解車大致的比例。描繪的順序是先畫能容納車的盒體，再把車的形狀畫入其中。

2 範例

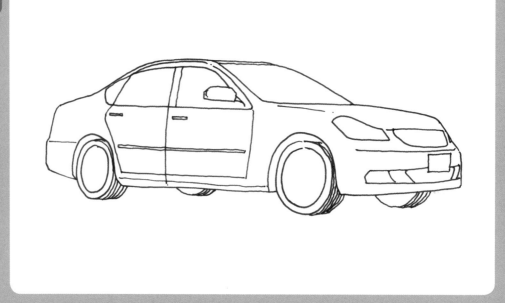

實際描繪看看

有關細部請參考照片來描繪。

POINT

▶車身是流線型，因此在打底稿時以直線來取形狀，但臨摹時則改用和緩的曲線描繪。

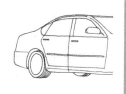

臨摹的順序

開始畫車輪時需注意與地面的距離，小心不要偏離。

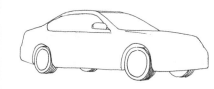

先畫車身的輪廓，再畫細部。

EXERCISE

15

車①

依據透視線仔細觀看範例來描繪。

車②

1 箱型車·輕型車的比例

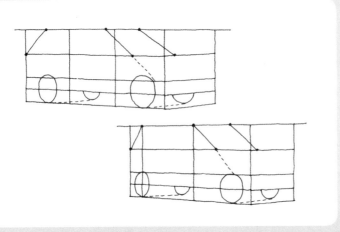

▶箱型車種
比例大致和轎車一樣。但車頂後方長為特徵。

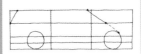

▶輕型車
輕型車的後輪在第2格的線上。後方的長度變短。

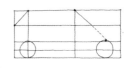

如果畫面中需要許多台車子時,最好畫不同的車種感覺較寫實。
不妨畫箱型車或輕型車看看。

2 範例

實際描繪看看

依據透視線仔細觀看範例來描繪。

臨摹的順序

從輪胎畫起。

先畫車身的輪廓，
再畫細部。

POINT

▶輪胎是圓形，但從斜向的角度來觀察時，看起來會像橢圓形。把縱向拉長來畫。

EXERCISE

16

車②

75

EXERCISE 17
搖椅

1 製作透視線（2消點與傾斜）

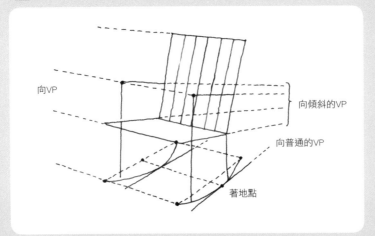

向VP

向傾斜的VP

向普通的VP

著地點

由於椅子的構造左右對稱，因此左右兩邊位於透視線上的部位，也就是扶手的尖端、椅腳彎曲的兩端，以及著地點……等也呈現對稱的狀態。注意普通的VP與傾斜的VP不要混淆。

POINT

▶傾斜的VP位置
椅面與扶手與地面成傾斜。在這種情形下，傾斜的線所形成的VP，與縱深方向的VP位於不同處。然而雖然兩點的位置不同，但都位於通過普通的VP所畫的垂直線上。

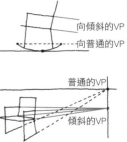

向傾斜的VP

向普通的VP

普通的VP

傾斜的VP

2 範例

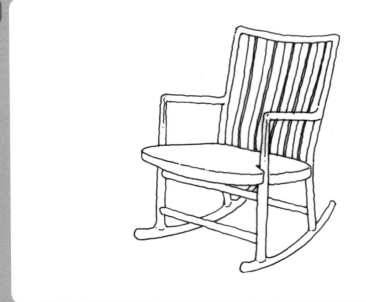

實際描繪看看

骨架是以圓柱體的木材製作，因此將邊角畫成圓弧形，注意圓柱體與圓柱體接合部分的形狀。只有椅背部份是板狀，因此用雙線來表現薄薄的厚度。

▶邊角或邊端的形狀畫成圓弧形。

▶薄薄的椅背厚度用雙線來表現。

臨摹的順序

首先畫簡單形狀的椅面。

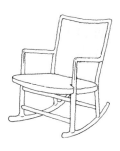

其次意識骨架的前後關係，最後畫椅背。

EXERCISE

17

搖椅

 依據透視線仔細觀看範例來描繪。

EXERCISE 18
沙發與中央桌

1 製作透視線（1消點）

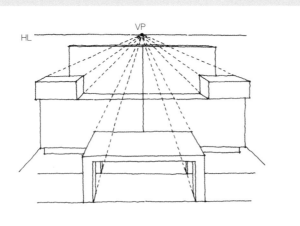

這幅畫是從沙發的正面來看，因此透視為1消點。縱深方向的線全都向VP延伸。在地板畫上水平線，方便掌握地毯的筆觸。桌子後面的腳，把握桌面的根部位置來畫。

POINT

❶描繪沙發的椅面。

❷在椅面的上面加上椅背。

❸在左右加上扶手就完成。

2 範例

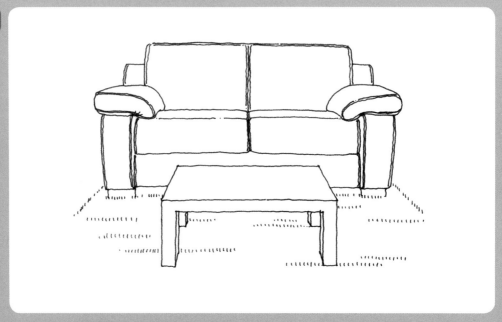

實際描繪看看

以曲線來表現沙發柔軟的質感。把底稿所畫的直線稍微改成曲線，邊角畫成圓弧形。

臨摹的順序

重疊處不少，
因此先畫前面的桌子。

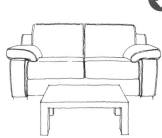

其次畫沙發，最後畫地毯。

POINT

▶桌子後面的腳，把握桌面的根部位置來畫。

▶沙發的接縫用雙線來畫。

▶地毯的筆觸是用短的垂直線，以等間隔橫向排列來畫。在全體隨意畫上。

EXERCISE

18

沙發與中央桌

依據透視線仔細觀看範例來描繪。

EXERCISE **19**

矮桌

1 製作透視線

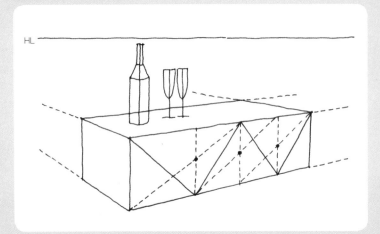

POINT

▶從正面來看桌腳的形狀。先畫出能裝入全部桌腳的長方形，分成4等分決定頂點的位置。

桌腳是W字形的桌子，因此先仔細了解構造再來描繪。注意酒瓶或酒杯對桌子的尺寸不要不成比例。

2 範例

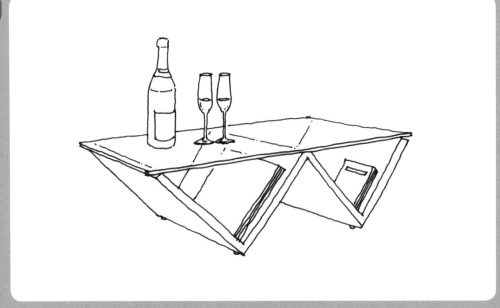

實際描繪看看

酒瓶·酒杯·桌子的桌面都是玻璃材質,因此要呈現出透明感。

▶透明感的表現
描繪在玻璃對向所看到的形狀時,刻意將線條畫成斷斷續續,線條薄弱就能呈現出透明感。

臨摹的順序

從放在上面的物體依序畫起。

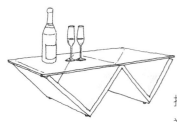

接著畫桌腳,最後再畫放在裡面的書籍。

依據透視線仔細觀看範例來描繪。

EXERCISE

19

矮桌

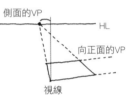
EXERCISE 20

筆記本與辭典

1 製作透視線（複數的2消點）

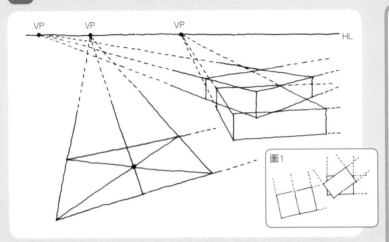

圖1

▶物體的角度與VP位置的關係，大致從正面來看的情形側面的VP位於視線的近旁，而正面的VP位於較遠的位置。

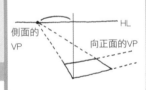

▶從稍微斜向所看的情形和從正面所看的情形相比，側面的VP位於稍遠的位置，正面的VP反而稍近。

2消點的3個盒體以不同的角度放在桌上（圖1）。因為角度不同，故VP會個別出現在HL上。在筆記本之中畫對角線，找出中心。辭典與外盒看起來同大小，因此讓外觀看起來大約一致。

2 範例

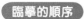
實際描繪看看

筆記本的正面稍微帶點弧形以表現紙張柔軟的質感。側面用直線向VP來畫。辭典的封背稍微畫成圓弧形。外盒用雙線來畫厚度，盒內的線也不要忘記畫上。

臨摹的順序

先畫前面的筆記本

畫後面的辭典，再畫下面的外盒。

POINT

▶重疊的頁面以畫雙線的要領連續畫線。

直線

曲線

▶翻頁畫在圓的軌道上。

EXERCISE

20

筆記本與辭典

依據透視線仔細觀看範例來描繪。

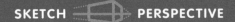

EXERCISE 21
榻榻米房間

1 製作透視線

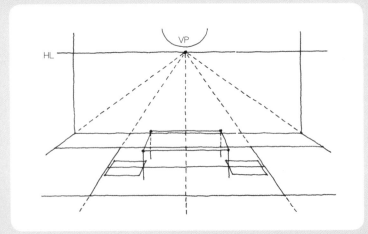

1個榻榻米的大小大約是排列2個正方形而成。製作正方形的方格，分割符合房間鋪設的榻榻米。桌子放在房間的中央。

POINT

▶榻榻米是由2個正方形所組成的

▶榻榻米一般的鋪法

4疊半

6疊

8疊

2 範例

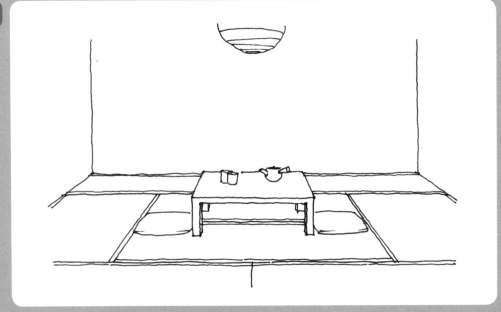

實際描繪看看

注意茶杯與茶壺對桌子的大小來描繪。

POINT

▶榻榻米以長邊相鄰的方式來疊放，相鄰處用雙線來表現。

臨摹的順序

從桌子的周圍畫起。

接著畫榻榻米·照明器具，最後畫牆壁。

EXERCISE

21

榻榻米房間

 依據透視線仔細觀看範例來描繪。

EXERCISE 22
臥室

1 製作透視線

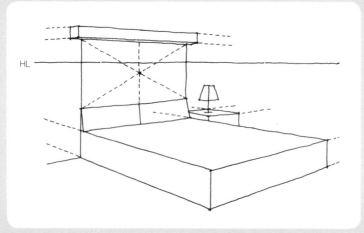

HL

使床的位置與窗的位置一致來描繪。窗簾盒比窗的寬度稍寬。

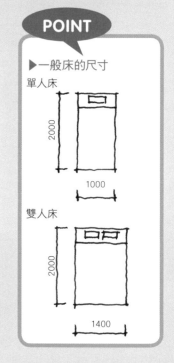

POINT

▶一般床的尺寸

單人床

2000

1000

雙人床

2000

1400

2 範例

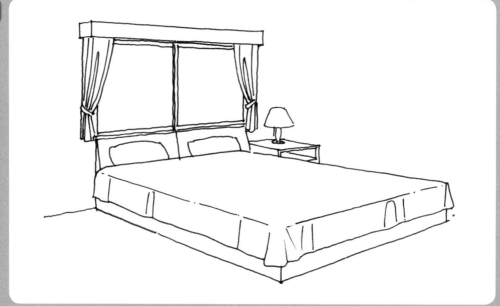

實際描繪看看

表現床或窗簾皺褶柔軟的質感。

POINT

▶窗簾盒的畫法

盒有厚度,因此窗簾不要畫到邊端。

○

✕

臨摹的順序

從床開始畫。

先畫窗簾再畫窗。

依據透視線仔細觀看範例來描繪。

EXERCISE

22

臥室

EXERCISE 23

橋①

1 製作透視線

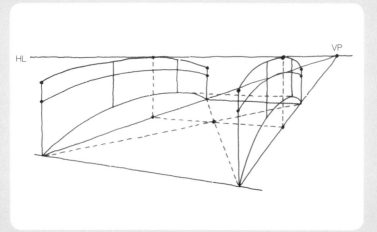

首先在橋正下方的地面取橋大小的四角形，畫上對角線找出中心。在中心的位置取橋的高度，求出橋的拱形。扶欄也配合橋來畫拱形。

POINT

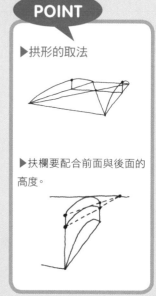

▶拱形的取法

▶扶欄要配合前面與後面的高度。

2 範例

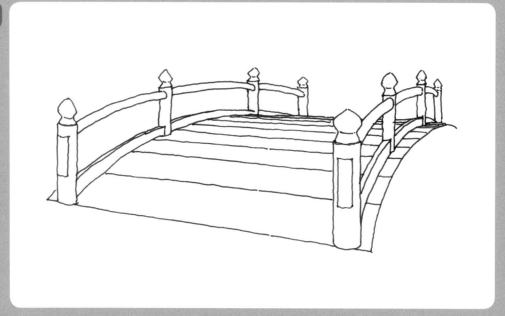

實際描繪看看

這是拱形的橋,因此後面被遮住看不見。

▶描繪扶欄的柱子時,要注意各部位的中心需一致。

臨摹的順序

注意前後關係從前面的扶欄畫起。

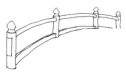

接著畫後面的扶欄,最後畫橋。

EXERCISE

23

橋①

 依據透視線仔細觀看範例來描繪。

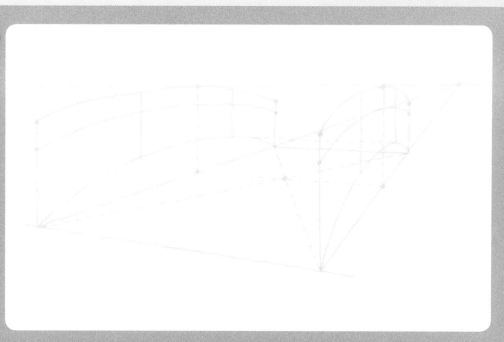

EXERCISE **24**

沙灘

1 製作透視線

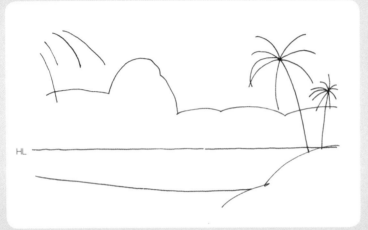

把所有形狀單純化來決定佈局或構圖。畫出位於左上近處的葉，就能強調遠近感。

POINT

▶HL與水平線在同一線。

▶椰子葉是以放射狀從幹長出。

2 範例

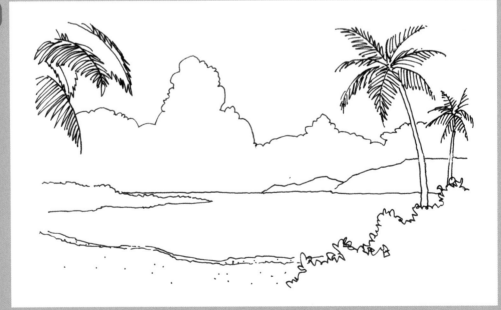

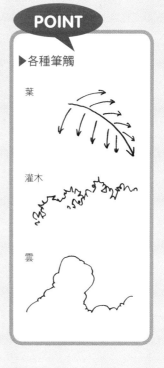

實際描繪看看

以符合葉、沙、海波、雲等各種質感的筆觸來描繪。

臨摹的順序

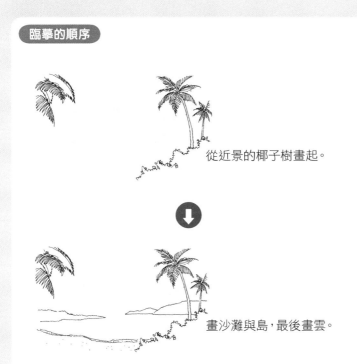

從近景的椰子樹畫起。

畫沙灘與島,最後畫雲。

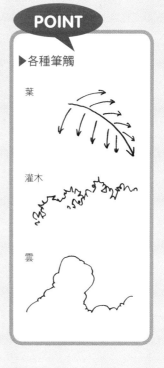

EXERCISE

24

沙灘

依據透視線仔細觀看範例來描繪。

EXERCISE 25
隧道

1 製作透視線

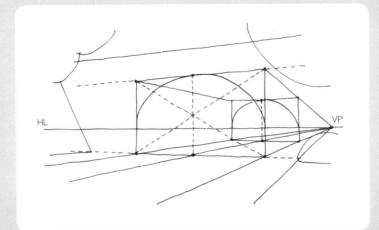

把隧道的中心畫在車道的正中央，先畫盒體的形狀。前面的樹木大略把握即可。

POINT

▶以盒體來把握隧道，畫出入口與出口的拱形。取四角形的中心將四角形分成兩半，如此就可找出拱形的最高點，通過該點畫出拱形。

2 範例

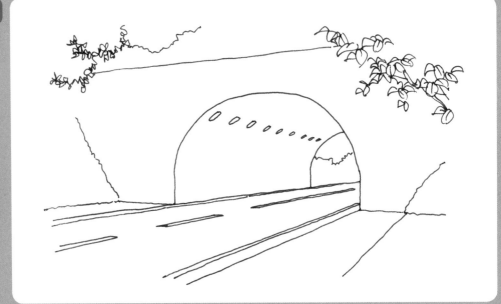

實際描繪看看

▶位於右上的葉在近處,因此要1片1片仔細描畫。

▶位於左上的葉在稍後方,因此以塊狀的筆觸來大略描繪即可。

臨摹的順序

從前面的樹木畫起。

先畫隧道再畫道路。

EXERCISE

25

隧道

依據透視線仔細觀看範例來描繪。

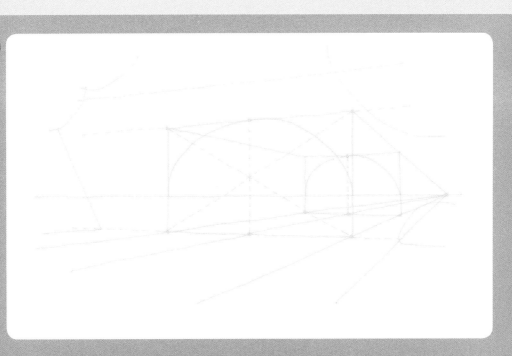

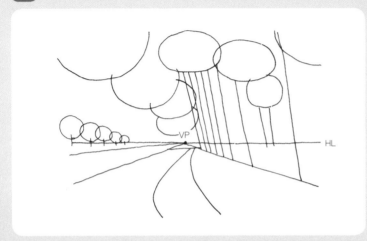

1 製作透視線

POINT

▶路樹的葉子也向VP延伸，
如此就能顯出立體感。

道路的右側是一排路樹。樹幹的間隔越遠越窄。葉的形狀以塊狀
來概要把握。

2 範例

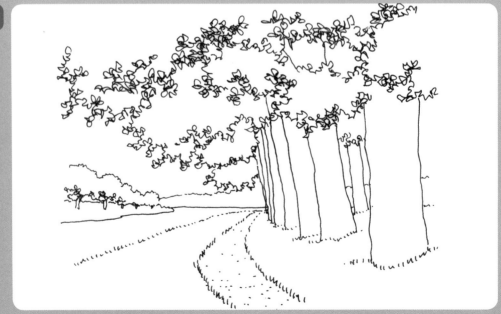

94

實際描繪看看

畫的一半左右是葉子，因此注意筆觸不要千篇一律，描繪方式要有變化。

▶為顯出遠近感，前面的葉子用高密度的筆觸來畫，越遠則越省略。

近景

遠景

臨摹的順序

從前面的葉畫起。

先畫樹幹再畫道路，最後畫遠景。

EXERCISE

26

林蔭大道

 依據透視線仔細觀看範例來描繪。

EXERCISE

27

河川

1 製作透視線

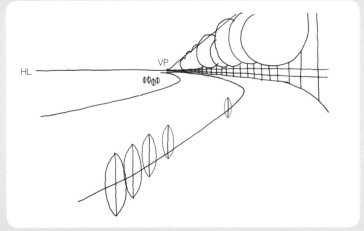

沿著河川的曲線來畫整排路樹。從路樹到河川都是斜面,因此河畔的孩童位於HL的下方。

POINT

▶從正上方來看雖然是大的曲線,但從眼睛水平來看,看起來是橢圓形,因此曲線的弧度變得很陡。

2 範例

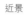
實際描繪看看

葉、草皮、水面的筆觸或孩童衣服的皺褶,都要仔細描繪。

POINT

▶人也要配合距離來畫,前面的人物較詳細,越遠則越簡單。

近景　　　　遠景

臨摹的順序

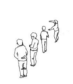

從前面的孩童畫起。

先畫河川再畫整排路樹。

依據透視線仔細觀看範例來描繪。

EXERCISE

27

河川

EXERCISE 28
整套餐桌椅

1 製作透視線（3消點）

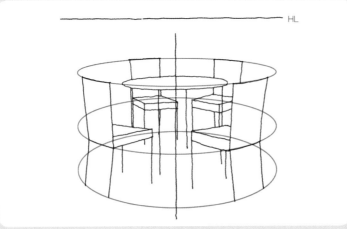

HL

椅子像圍繞圓桌般排列。在1個1個描畫椅子前，先把握以圓桌為中心的圓形配置。把全體納入圓柱體中，注意中心軸不要挪移，找出椅背·椅面·椅腳的橢圓再畫椅子的形狀。

POINT

▶椅子的尺寸
記住大概的尺寸。

400
400
500 單位mm

▶用透視圖來描畫椅子
從地面到HL的高度分割椅子的尺寸。這裡是1200mm，因此只要分成3等分就能求出椅背和椅面的正確高度。

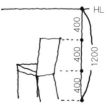

HL
400
400
400
1200

▶圓柱的畫法
參照20頁

2 範例

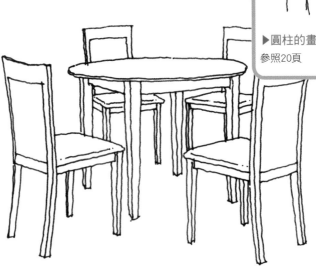

實際描繪看看

重疊的部分不少，因此從最前面的椅子開始畫起。

▶厚度的表現
畫出厚度整個畫面才有真實感。即使是較薄的地方也用雙線做出厚度。

椅背的厚度

椅腳的厚度

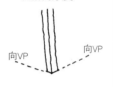

向VP　　　　　向VP

EXERCISE

28

整套餐桌椅

臨摹的順序

先畫前面的椅子。

其次畫桌子，最後畫後面的椅子。

依據透視線仔細觀看範例來描繪。

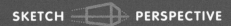
EXERCISE 29
起居室（客廳）

1 製作透視線

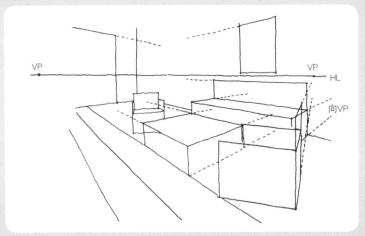

POINT

▶複數家具重疊的情形，把每1件家具視為盒體來把握，找出各個的VP在何處。

全體VP的位置

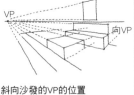

斜向沙發的VP的位置

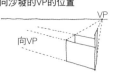

這是2消點的畫，但1人座的沙發是斜向放置，因此VP的位置改變。地板的接縫概要畫出透視線。

2 範例

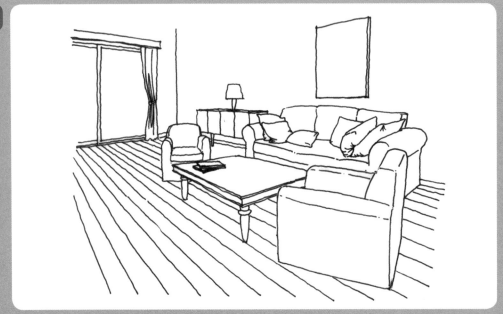

實際描繪看看

畫出沙發的細部及椅墊等小物。

▶仔細描繪沙發與椅墊的圓弧形及皺褶。

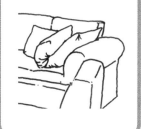

臨摹的順序

從前面的沙發與桌子畫起。

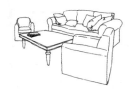

接著畫後面的沙發,再畫地板與窗。(圖中未畫)

EXERCISE

29

起居室(客廳)

依據透視線仔細觀看範例來描繪。

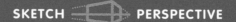
30
櫃檯廚房

1 製作透視線

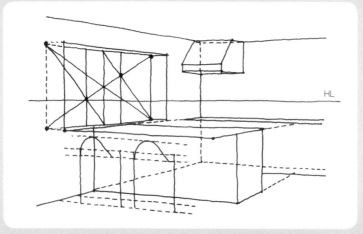

HL

這是洗碗槽前是櫃檯的廚房樣式。在櫃檯前沿著透視線配置2把稍高的椅子。窗在牆稍後方的位置。分成3等分找出窗框的線。

▶廚房櫃檯的高度比普通餐桌高，因此椅子也放置較高的櫃檯椅。

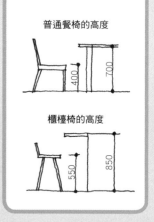

普通餐椅的高度

400　700

櫃檯椅的高度

550　850

2 範例

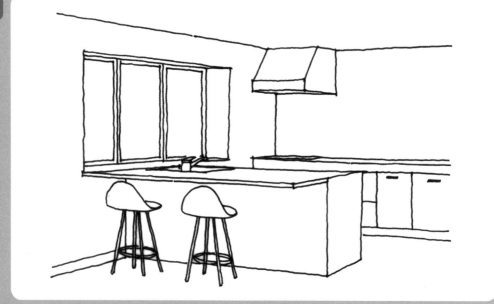

實際描繪看看

因為是廚房,故畫出有生活感的小物會更好。

POINT

▶用雙線畫出細細的椅腳。

臨摹的順序

從前面的椅子畫起。

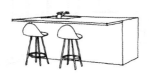

接著畫廚房櫃檯,再畫窗與牆壁。

依據透視線仔細觀看範例來描繪。

EXERCISE 31
階梯

1 製作透視線

向斜的VP

HL

向VP

VP

階梯一階的高度是15cm左右，從地面到HL約為1.5M，在之中畫入10階左右。HL下方的階能看到踏面，HL上方的階則看不到。連接各階的邊角就會朝向斜的VP延伸，因此先找出這條線會比較好畫。

2 範例

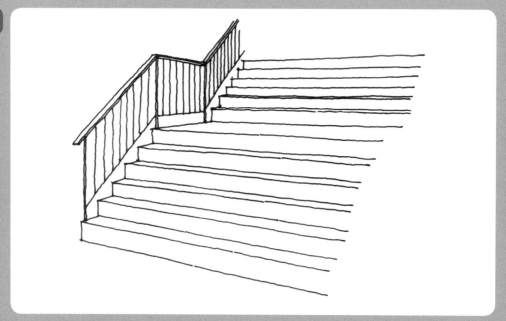

實際描繪看看

注意全部的階都不要超出透視線之外。階梯的踏面從最下階起,越接近HL寬度看起來越薄,HL上方則全都看不見。看起來薄的階要用雙線仔細描繪。

POINT

▶階梯一階的高度是垂直,而踏面是水平,因此踏面的縱深必定是HL上向VP的線。

▶扶手的厚度用雙線來畫。

臨摹的順序

從前面的階畫起。

接著畫後面的階再畫扶手。

EXERCISE

31

階梯

依據透視線仔細觀看範例來描繪。

EXERCISE # 32
螺旋式階梯

1 製作透視線

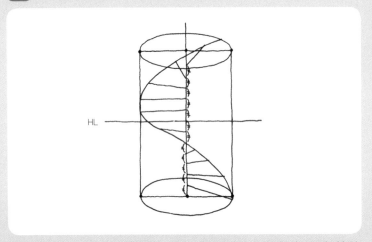

HL

POINT

▶從上來看螺旋式階梯的圖

▶通過圓柱體外周的螺旋

把螺旋式階梯納入圓柱體之中來思考。首先,假定地面到2樓的地板是3.0M,HL就是1.5M,所以正好是圓柱體正中央的高度。其次把中心軸分成等間隔來取階梯的梯數位置,將等間隔取出的點與圓柱體外側的螺旋連接,就形成踏面。

2 範例

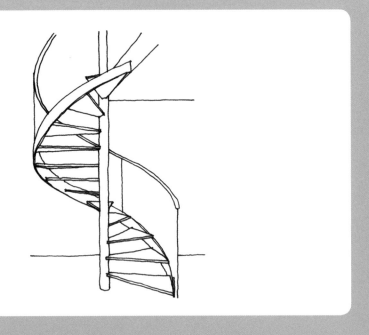

實際描繪看看

螺旋式階梯是難畫的形狀。因此1階1階弄清楚慢慢描繪。

▶扶手或階梯的厚度用雙線來畫。

EXERCISE

32

螺旋式階梯

臨摹的順序

先畫中心的柱子。

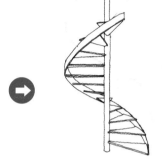

弄清楚重疊的狀況再1階1階描繪。

依據透視線仔細觀看範例來描繪。

EXERCISE 33

橋②

1 製作透視線

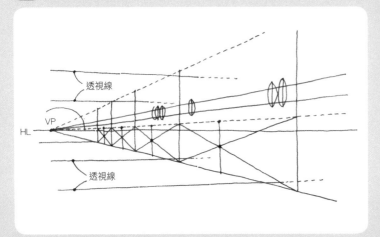

透視線

VP
HL

透視線

向縱深方向的VP延伸來畫橋。描畫拱形的橋墩時，先以等間隔來分割。把拱形的頂端畫到完成的四角形中心。

POINT

▶站在邊緣時，腳就在橋線的近旁。

▶站在後方時就遠離橋的線。

2 範例

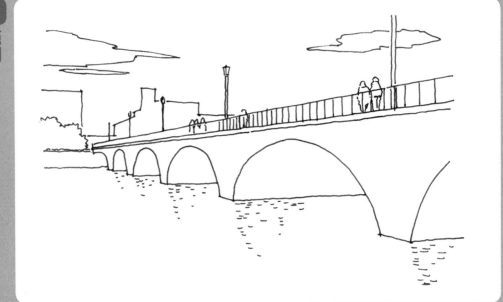

實際描繪看看

欄杆越後面越細,因為太細就省略不畫。遠方的人也省略不畫。

臨摹的順序

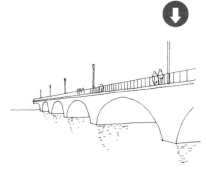

先畫橋。

畫完欄杆與人後再畫遠景。

依據透視線仔細觀看範例來描繪。

EXERCISE 34
農田（旱田）

1 製作透視線

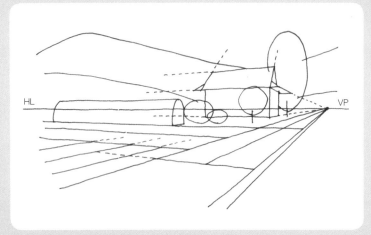

把農田概略分割。民宅或塑膠棚架（溫室）也以大概的形狀或高度來把握。

POINT

▶請注意，遠方的物體或小型物體，所有的平行線均指向VP。但傾斜的屋頂等VP不在HL上。

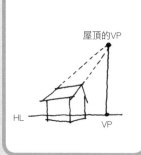

2 範例

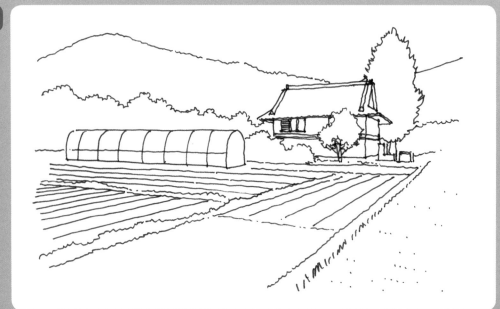

實際描繪看看

農田是各別指向VP，因此依照各自的透視線來畫。

▶塑膠棚架的骨架不要垂直描繪，而是畫成拱形。

臨摹的順序

從前面的農田畫起。

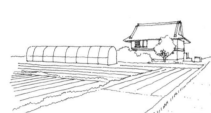

首先畫民宅與塑膠棚架，最後畫遠景。

EXERCISE

34

農田（旱田）

依據透視線仔細觀看範例來描繪。

1 製作透視線

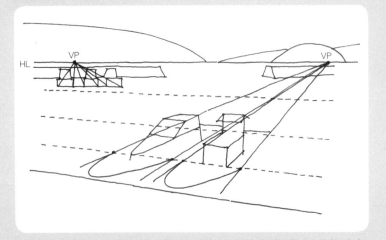

POINT

▶先用四角形來概要把握小船的形狀，船頭稍微畫尖。

HL和水平線在同一條線。海面比站立地面的高度低，因此把小船畫在較低的位置。

2 範例

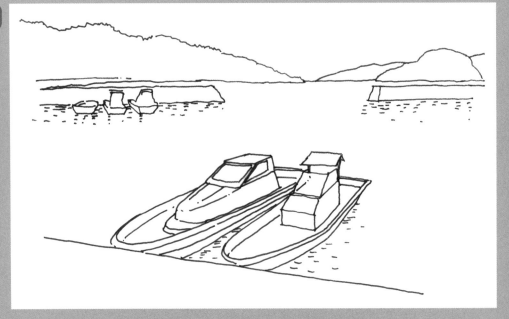

實際描繪看看

如果整片海都做出水的感覺，就變得太複雜，因此僅在小船或防波堤的下方約略描繪。

▶前面的小船仔細描繪，後面的小船稍微省略來畫。

前面的小船

後面的小船

臨摹的順序

從小船畫起。

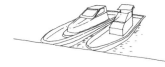

接著畫後面的防波堤，最後畫遠景。

EXERCISE

35

港口

 依據透視線仔細觀看範例來描繪。

EXERCISE **36**
學校

1 製作透視線

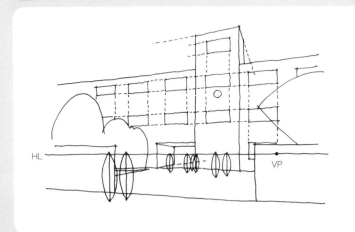

POINT

人的頭大致排列在HL上。

把HL＝1.5M、校舍的樓高定為3M時，1樓的高度是從地面到HL的一倍高。2、3樓則是從一樓往上加，取出大概的高度即可。。

2 範例

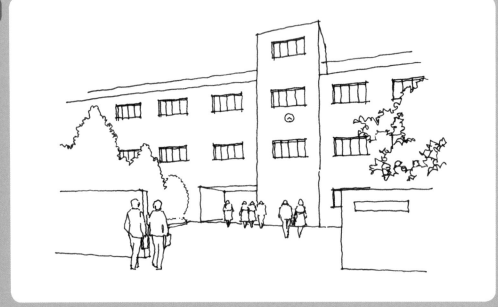

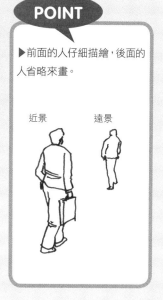
實際描繪看看

這是上學的情景,因此要畫出人正在走路的樣子。如果能表現出邊走邊聊天的氣氛就更好。

▶前面的人仔細描繪,後面的人省略來畫。

近景　　　遠景

臨摹的順序

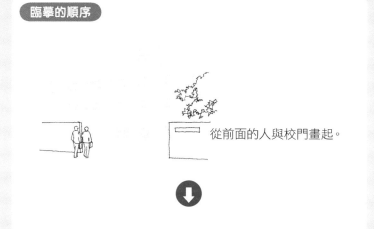

從前面的人與校門畫起。

接著畫後面的人再畫校舍。

依據透視線仔細觀看範例來描繪。

EXERCISE

36

學校

EXERCISE 37
體育館

1 製作透視線

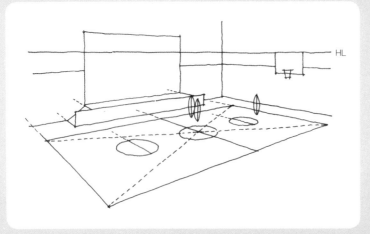

HL

這是從4.5M的高度來看體育館的角度。人的高度大致是從地面到HL長度的3分之1。

POINT

▶3個橢圓形都排列在同一條透視線上。

▶雖然是從斜向來看，但橢圓形要畫正不要畫斜。

○

✕

2 範例

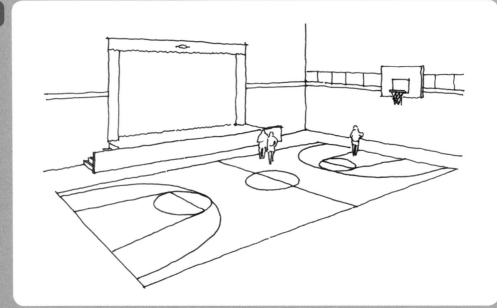

116

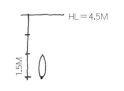
實際描繪看看

出現多個橢圓形，因此確實畫出橢圓形的底稿，仔細描繪曲線。

▶從高處來看的情形。
充分留意人的大小。只要不
小心畫得稍微大一點，人就會
顯得很高大。

HL＝4.5M

1.5M

臨摹的順序

先畫籃球場與人。

再畫周圍。

EXERCISE

37

體育館

依據透視線仔細觀看範例來描繪。

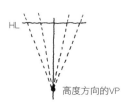
EXERCISE 38

雞尾酒與酒杯

1 製作透視線（3消點）

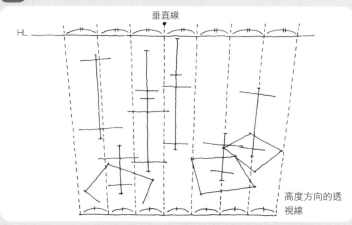

垂直線

HL

高度方向的透視線

以3消點來看時，就會變成從近處窺視般有壓迫感的角度。酒瓶與酒杯在高度的方向也會形成VP，因此下方看起來較為緊縮。首先從高度方向的透視線畫起。從垂直線起，以等間隔般在HL上方與下方的水平線標出點連接起來，就完成透視線。

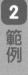

2 範例

POINT

▶3消點的透視線
在線HL上畫直角的垂直線，在HL上從垂直線以等間隔標出點，連接垂直線上的VP。

HL

高度方向的VP

如果VP設定的位置太靠近HL，邊端處就會看起來傾倒，因此要適當。

✗

▶酒杯或酒瓶僅畫中心軸，以及與中心軸形成直角的橢圓形的中心線。

▶3消點 參照15頁

實際描繪看看

酒杯是透明的，因此能看見水面。直接看到的部份以一筆描繪，隔著玻璃看到的部份則以斷斷續續的線條描繪，就能表現出透明感。

臨摹的順序

從前面的酒杯畫起，再畫杯墊。

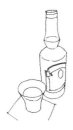 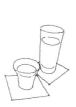

畫後方的酒瓶。因為是3消點的畫，故注意垂直方向的線要稍微傾斜。

POINT

▶臨摹的順序

❶畫杯口的
　橢圓形

❷畫杯底的
　橢圓形

❸連接中間

❹畫水面的
　橢圓形

▶酒杯的畫法
　參照17頁
▶酒瓶的畫法
　參照26頁

EXERCISE

38

雞尾酒與酒杯

依據透視線仔細觀看範例來描繪。

EXERCISE

39

圓桌

1 製作透視線

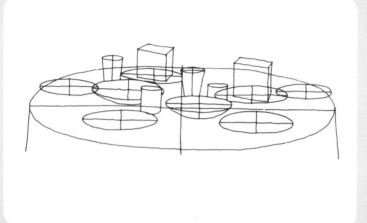

先從橢圓形的基底圓桌開始描繪,接著在桌面上畫出代表杯、盤、瓶子的橢圓形或圓柱體。橢圓形的高度如果相同,越後面看起來會越薄。描繪時請確實掌握橢圓、圓柱體的中心軸。

POINT

▶所有物體的基本形狀都是盒體。即使厚度薄的盤子,基本上也是盒體。如果整體的造型很複雜,可以先將各個物件畫成盒體,再進行排列組合。

2 範例

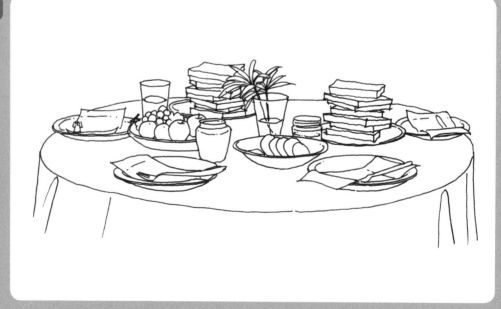

實際描繪看看

在盤子之中畫上餐巾與叉子、食材。

POINT

▶畫出細部

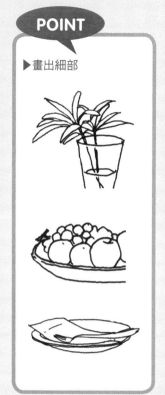

臨摹的順序

從前面的盤子畫起。

再依序畫後面的物體。

依據透視線仔細觀看範例來描繪。

EXERCISE

39

圓桌

EXERCISE 40
咖啡廳

1 製作透視線

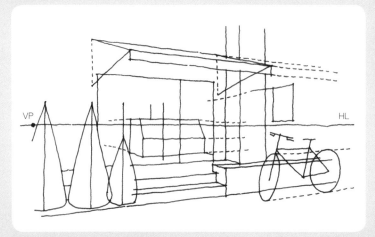

VP HL

在咖啡廳內的人位於階梯上方,因此頭的位置比HL高。先在地面算出人的高度後,再把這個高度移到階梯上方。

POINT

▶棚子的描繪方式為,先在牆上畫四角形,再畫撐開的模樣。

▶人位於上升的階梯之上,高度高於HL。

HL

2 範例

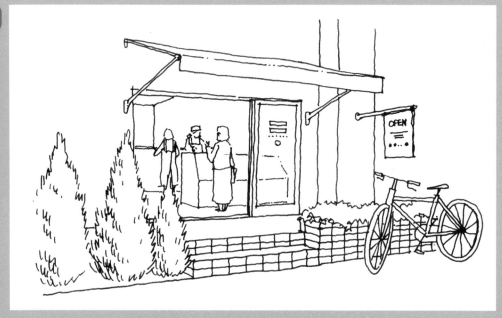

OPEN

實際描繪看看

壁磚的傾斜度可以用目測，但描繪時請注意，越往後面會逐漸變窄。

▶看板上的文字也沿著透視線排列。

臨摹的順序

從咖啡廳的外側畫起。

先畫棚子與看板，再畫店內。

EXERCISE

40

咖啡廳

 依據透視線仔細觀看範例來描繪。

EXERCISE 41
咖啡廳內

1 製作透視線

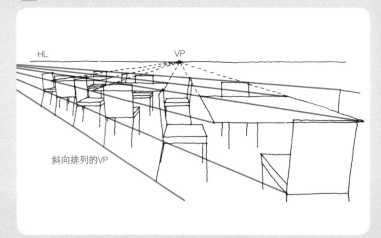

HL　　　　　　　　　VP

斜向排列的VP

桌子、椅子都是1消點，因此只有縱深方向指向VP。但3張桌子是斜向排放，因此首先找出全體斜向排列的透視圖法面與VP。然後依序畫出桌子、椅子。

POINT

▶桌腳畫在桌子中心的正下方。

▶畫椅子的順序
❶畫通過椅腳4點的四角形
❷先畫椅腳再畫椅面
❸畫椅背和椅面的厚度就完成底稿。

2 範例

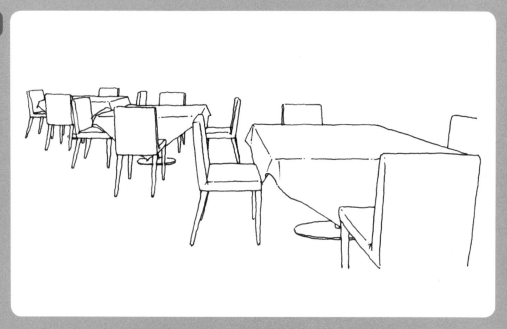

實際描繪看看

因有多件家具而使畫面變得稍微複雜，此時先從前面依序1套1套理解來畫。

POINT

▶椅子是由椅背和椅面連成一體的布料製成，因此把角畫成圓弧形來表現柔和感。

▶桌布是與桌子呈斜向來鋪，因此垂下部份是三角形。桌角的部份會形成皺褶。

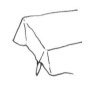

臨摹的順序

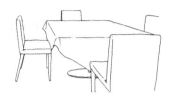

從前面的整套餐桌椅畫起。

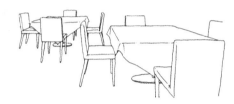

接著畫正中央的整套餐桌椅，再畫最後面的整套餐桌椅。

依據透視線仔細觀看範例來描繪。

EXERCISE
41
咖啡廳店內

EXERCISE 42

道路①

1 製作透視線

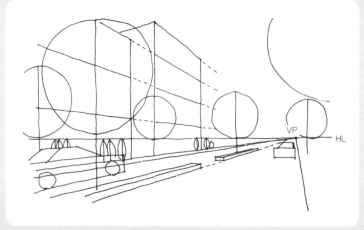

在人行道與中央分隔島上畫上路樹。以地面到HL的高度為基準，以便描繪位於不同位置的樹木高度。

POINT

▶車子向著縱深方向的VP，畫出盒體的份量感來概要把握形狀。

2 範例

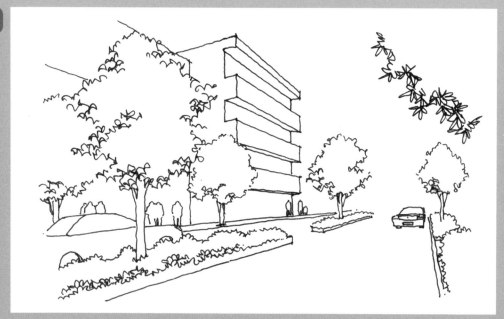

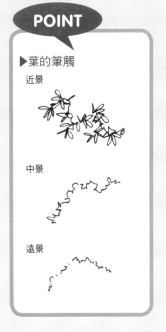

實際描繪看看

不畫任何背景來強調整排路樹的氣氛。

POINT

▶葉的筆觸

近景

中景

遠景

臨摹的順序

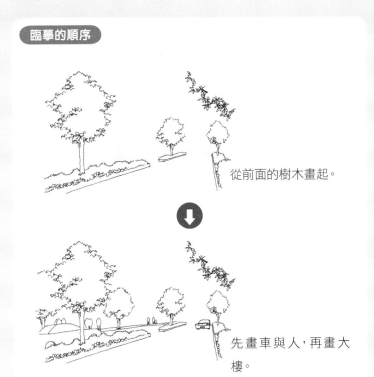

從前面的樹木畫起。

先畫車與人，再畫大
樓。

EXERCISE

42

道路①

依據透視線仔細觀看範例來描繪。

EXERCISE 43
鐵軌

1 製作透視線

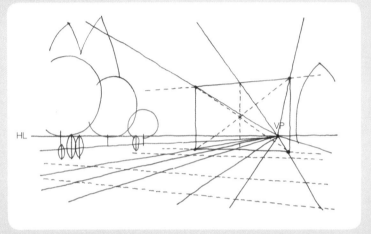

鐵軌與電線指向縱深方向的VP。枕木的VP未出現在畫面上，因此畫上透視線。以概要的形狀來把握樹木。

POINT

▶鐵軌與電線指向VP，但VP本身是設定無限的距離，因此實際上鐵軌與電線不會交會在1點。所以後方不要畫，留下朦朧感，或者也可以在VP的前面重疊某種物體來表現。

2 範例

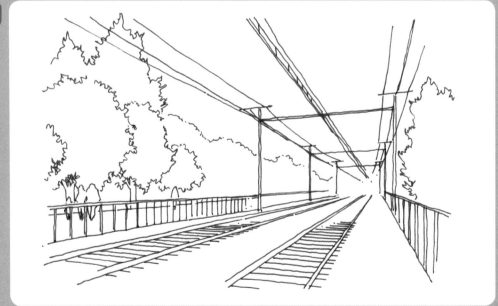

實際描繪看看

有不少直線，因此注意不要超出透視線之外。

▶符合透視的方向

○

軌道的枕木不要畫成直角。

✗

臨摹的順序

先畫軌道再畫枕木。

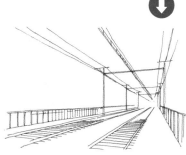

接著畫周圍的電線等，最
後畫後面的樹木與人。

EXERCISE

43

鐵軌

依據透視線仔細觀看範例來描繪。

1 製作透視線

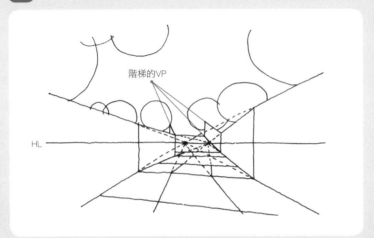

這是逐階上升的道路。後面階梯的最上階位於比HL高的位置。

POINT

▶雖然這是1消點的畫,但道路在中途轉彎,因此出現彎曲角度的VP。

2
範例

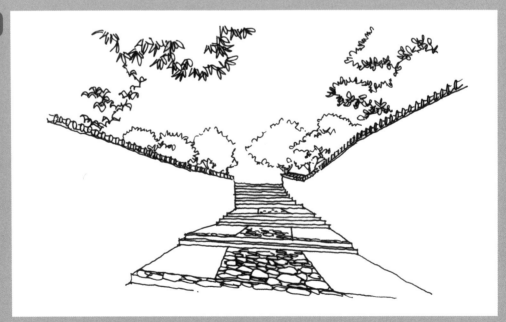

實際描繪看看

石板路或屋瓦、樹木線條都很繁複,因此可能畫成漆黑的部份就將線條省略。

臨摹的順序

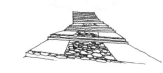

從道路畫起。

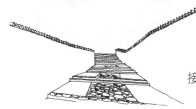

接著畫圍牆最後畫樹木。

依據透視線仔細觀看範例來描繪。

EXERCISE

44

道路②

SKETCH PERSPECTIVE

45

寺院大門（山門）

1 製作透視線

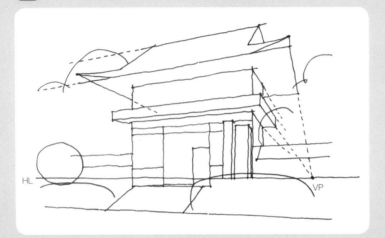

在階梯的最上面建有寺院大門。因為屋頂的位置高而能清楚看
見屋簷內側。

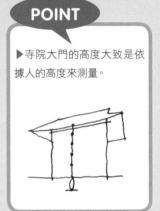

▶寺院大門的高度大致是依
據人的高度來測量。

2 範例

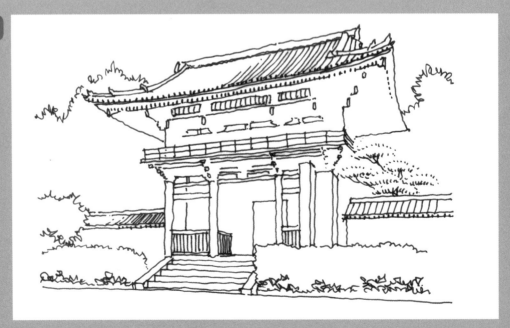

實際描繪看看

如果直接描畫建築物的話,整張圖會充斥著線條,因此省略來畫。尤其影的部份,如果把顏色塗濃,就看不到線條,因此不畫。

臨摹的順序

從前面的道路與樹木畫起。

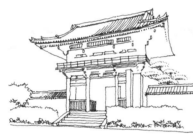

接著畫寺院大門,最後畫遠景的樹木。

➡ 依據透視線仔細觀看範例來描繪。

EXERCISE

45

寺院大門(山門)

EXERCISE 46
露天咖啡廳①

1 製作透視線

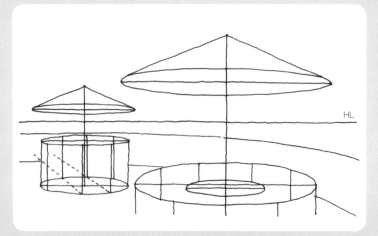

HL

這是可以向下俯瞰海景的露天咖啡廳。海的水平線和HL同一高度。位於桌子中心四周配置椅子的圓柱體，與遮陽傘的中心軸，兩者的位置一致。遮陽傘比HL高，因此能看見底面。

2 範例

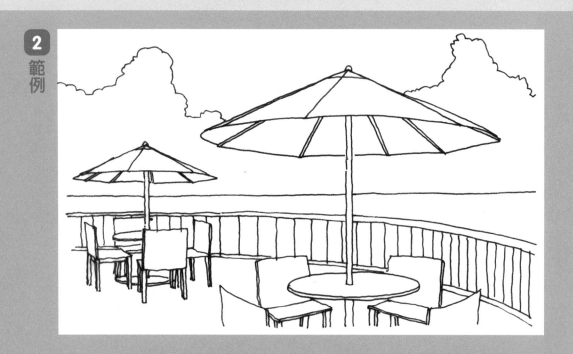

實際描繪看看

切掉前面的座位使畫顯得更寬敞。為使畫面呈現寬廣感或動態，
可將構圖緊縮到只描繪想畫的部份。

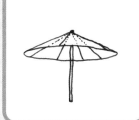

▶遮陽傘的骨架全部指向頂
點來畫。

臨摹的順序

從前面的遮陽傘畫起。

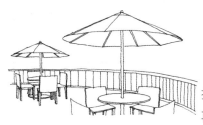

接著畫後面的遮陽傘，
再畫背景。

EXERCISE

46

露天咖啡廳①

 依據透視線仔細觀看範例來描繪。

135

EXERCISE 47
露天咖啡廳②

1 製作透視線

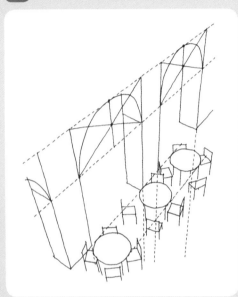

這是從高處向下俯瞰的露天咖啡廳。在高度方向也有VP,因此變成3消點的畫。餐桌與縱深方向的透視線一致。畫柱子上方拱形部分的橢圓時,先畫四角形接著分成2等分找出中心軸來畫。

POINT

▶因為是3消點,所以事先淡淡畫出高度方向的透視線之後製圖就很容易。

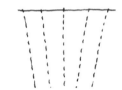

2 範例

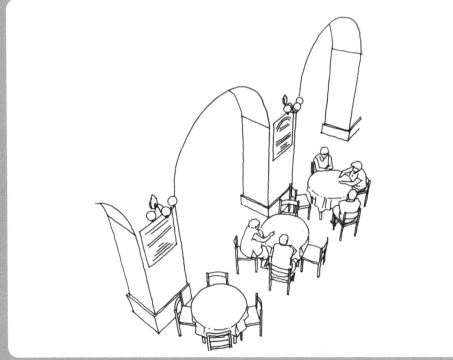

實際描繪看看

畫上桌布與人。因為是從上向下俯瞰，所以注意人的呈現方式。

POINT

▶雖然是同樣的姿勢，但從上來看時，頭與身體看起來是重疊的。

從正側方的呈現方式

從上方的呈現方式

臨摹的順序

從整套餐桌椅畫起。

最後畫柱子。

EXERCISE

47

露天咖啡廳②

依據透視線仔細觀看範例來描繪。

EXERCISE 48
海邊的城鎮

1 製作透視線

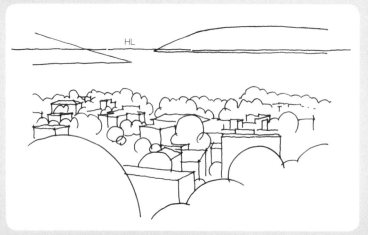

這是從高處來看的角度,因此能看見建築物屋頂的形狀。HL和水平線是同樣高度。建築物、樹木都很多,因此底稿僅畫出大概的形狀即可。

2 範例

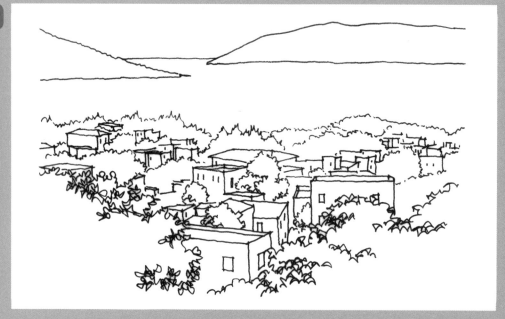

實際描繪看看

仔細描繪近景的建築物與樹木,越往後方越省略。

臨摹的順序

從近景的建築物・樹木畫起。

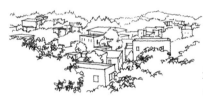

先畫中景,最後畫遠景的島與海。

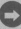 依據透視線仔細觀看範例來描繪。

EXERCISE

48

海邊的城鎮

屋頂的種類與畫法

一邊傾斜

這是最簡單的傾斜屋頂形狀。首先畫出四角形的盒體,然後把高處與低處連接在一起。

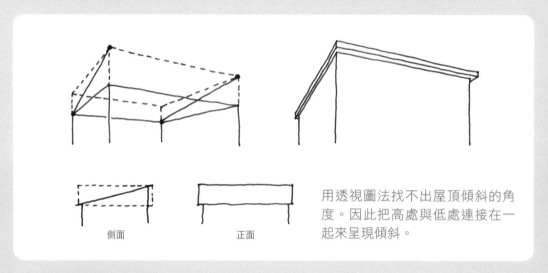

側面　　　　正面

用透視圖法找不出屋頂傾斜的角度。因此把高處與低處連接在一起來呈現傾斜。

山形屋頂

這是兩側屋頂都傾斜的形狀。也是先畫出四角形的盒體,然後把中央的高處與兩側的低處連接在一起。

側面　　　　正面

如果一開始就畫山形屋頂的形狀,容易走樣。

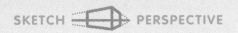
四面坡屋頂

首先取山形屋頂的形狀，然後找出屋頂最高部分的範圍來和低點連接。正面變成梯形，側面變成三角形。

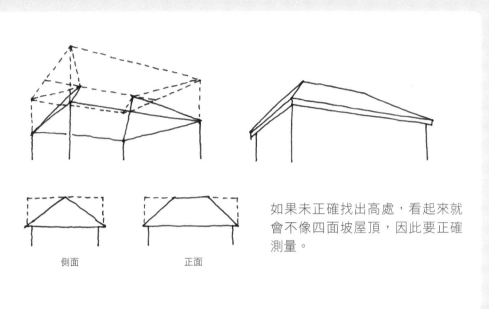

側面　　　　　正面

如果未正確找出高處，看起來就會不像四面坡屋頂，因此要正確測量。

山形＋四面坡屋頂

包含山形屋頂與四面坡屋頂兩種要素。因此先製作四面坡屋頂後再加上山形屋頂。

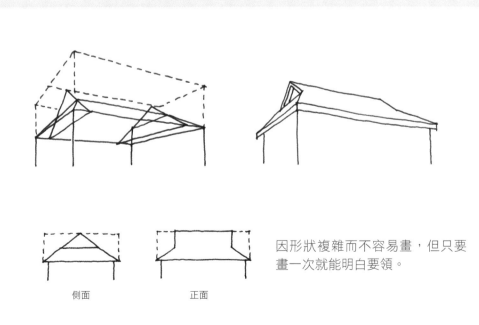

側面　　　　　正面

因形狀複雜而不容易畫，但只要畫一次就能明白要領。

EXERCISE

49

屋頂的種類與畫法

結語

　　本書乃作者宮後浩所著的第15本書，比起以往出版的建築透視圖專門書籍，相信對任何「想畫畫！」的人來說，這本應可視爲淺顯易懂的素描入門書。

　　讀者只要在已刊載的底稿透視線上進行臨摹，就能把握透視圖法的基礎，以輕鬆愉快的心情來練習素描。

　　只要把本書所刊出的畫作例組合起來，就能畫出平日我們常看到的各種風景。如果本書能成爲各位讀者進行原創插畫或漫畫，甚至實際走出戶外畫風景素描挑戰的契機，作者甚感安慰。

宮後　浩

作者介紹

宮後 浩

・藝術學博士
・(株)Column設計中心　執行董事
・(株)Column設計學校　校長
・近畿大學建築學科兼任講師

1946年大阪府出生
多摩美術大學設計學科畢業後，在建築事務所學習建築4年，26歲時創立以建築設計與透視圖法為專門領域的專欄設計中心。
透視圖法製作及教育指導的經歷長達40年，淺顯易懂的指導方式頗獲好評。
2008年取得日本首位有關透視圖法的「藝術學博士」學位。

著書有「透視圖法技巧」「室內裝潢展示」「形象素描」「透視圖法彩色訓練」「建築透視圖法入門」「綠色展示」「建築與色彩」「景觀素描的秘訣」「超簡單！展示技巧」等多部。

 miyago@column-design.com

山本 勇氣

・建築透視圖技能士
・(株)專欄設計中心　企劃部主任
・(株)專欄設計學校　主任講師
・FORME美術研究所　講師

1980年兵庫縣出生
經歷美術大學、模型製作、繪畫補習班講師後，在2006年進入(株)專欄設計中心。擔任建築透視圖、建築模型、插畫的製作，以及書籍的編輯，現在擔當宮後的左右手大顯身手。
在本書也協力執筆。
2008年獲頒京都新聞社主辦的「室內裝潢設計大賽」最優秀獎。

 yamamoto@column-design.com

TITLE

透視圖技法：基礎9堂課＋動筆練習49

STAFF

出版	三悅文化圖書事業有限公司
作者	宮後浩
譯者	楊鴻儒
總編輯	郭湘齡
責任編輯	王瓊苹
文字編輯	林修敏　黃雅琳
美術編輯	李宜靜
排版	李宜靜
製版	明宏彩色照相製版股份有限公司
印刷	綋億彩色印刷股份有限公司
法律顧問	經兆國際法律事務所　黃沛聲律師
代理發行	瑞昇文化事業股份有限公司
地址	台北縣中和市景平路464巷2弄1-4號
電話	(02)2945-3191
傳真	(02)2945-3190
網址	www.rising-books.com.tw
e-Mail	resing@ms34.hinet.net
劃撥帳號	19598343
戶名	瑞昇文化事業股份有限公司
本版日期	2013年9月
定價	300元

國家圖書館出版品預行編目資料

透視圖技法：基礎9堂課+動筆練習49 ／
宮後浩作；楊鴻儒譯.
-- 初版. -- 台北縣中和市：三悅文化圖書，2010.09
144面；18.2×25.7公分分

ISBN 978-986-6180-11-8 (平裝)

1.透視學　2.繪畫技法

947.13　　　　　　　　　　　　99017220

SKETCHING PERTH TSUBO TO KOTSU
© HIROSHI MIYAGO 2009
Originally published in Japan in 2009 by SHUWA SYSTEM CO., LTD
Chinese translation rights arranged through TOHAN CORPORATION, TOKYO.,
and HONGZU ENTERPRISE CO., LTD .